U0074280

攝影迷境

Trances in Photography

蘇紹連　攝影書

要探索攝影，你必須迷失其中。

To explore photography, one needs to be lost in it.

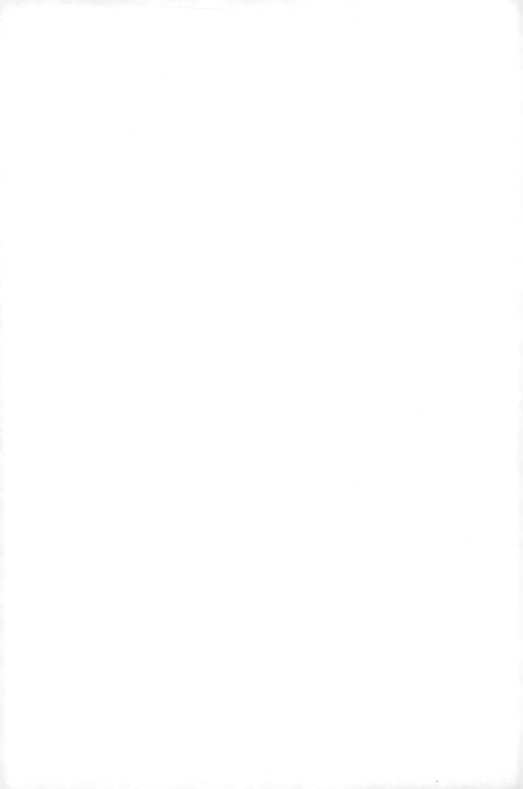

運鏡與映境
──詩人蘇紹連攝影印象

攝影與觀看

　　觀看先於一切、視覺先於文字、藝術是直觀的，但亦可以是後設的。對於攝影，可以用獵影、「掠像」方式進行，亦宜用後設、換位思考、虛擬再造，以「造像」方式進行。

　　回望人類的溝通傳達歷史，是先有原始記號（mark）、（sign）作為符號、標識、印記的。在進入文字及符號（symbol）、圖像（image）的傳達後，文學的意象（imagery）也能浮出如影像畫面的效果，但那是需要靠思維想像力呈現的，及至1839年攝影術（photography）誕生後，photography在使用漢語的地區，被譯為圖片、相片、攝影、照片、照相等詞，更顯其亂。此一詞本質雖是指使用機具透過程式操作進行賦形、記錄，完成像魔術般圖像的過程，其在二維、三維介面上元素有意義結合存在著。一般我們使用機械照相機或者數位照相機進行靜態圖片攝影，靜態攝影一般被稱為照相。從古希臘原義開始photography即是photo加graphic組合的，亦即光影的描繪、書寫、刻劃的本質。然而照相（take a picture）的「picture」既是指圖像、照片、圖畫，更與

graphics（圖像、圖學）相關。

從有文字的活字版、銅版畫、石版畫的插圖再進入以溴化銀或氯化銀感光材料做為基底的銀鹽粒子攝影術結合了印刷發展，進入今天的數位科技、虛擬傳播的時代。攝影術一百八十多年的發展進程，使得攝影表現或創作的觀念日新變異。

將以上這些名詞或不同的註解內涵混合進來論攝影，怎不使攝影如同「迷路的詩」一樣，見仁見智，存在著諸多歧義或待釐清的困惑之處呢？例如：攝影的本質倫理就是紀錄，這個觀點對嗎？攝影術1839年正式問世，即呈現紀錄寫真文件的性能，原來是以模擬現實（simulated reality）複製真實世界為本質倫理的，攝影對於從事紀實攝影者來說，通常是不可變造、忠於事實且含有文件意義在的。

但十九世紀攝影家並不滿足於攝影只能純粹以複製真實功用的導向，他們轉而嚮往畫家的想像組合能力，可以做出如道德、寓言式故事性的題材畫面。

這是人類視覺複製現實經驗和想像力組合能力的拔河。也是對先哲的模擬說進行演化的開始。

藝術或攝影都同時發出信號，其載體本身並不一定要以複製真實為依歸，因此，我個人從來就不認為眼睛所見即是真實的，雖則我個人也很喜歡以古斯塔夫・庫爾貝（Gustave Courbet，1819-1877）為主的寫實主義信條：我畫我眼睛所看到的，或二十世紀馬格蘭攝影通訊社

（Magnum Photos，又名馬格蘭圖片社）的紀實攝影，但我也相信攝影針孔成像的活動，也可以變得很多元很顛覆。

當今的攝影除了成為知識傳播最佳利器外，也成為當代藝術表現的主流載體，攝影也成為一種日常書寫的方式，配合新聞、紀實文學寫小說、隨筆，充滿文學與詩學的。

但攝影師按下快門當下是不假思索的，他的精準及敏銳是來自於日常美學的積累、日常經驗積澱養成的，而文字的書寫通常成為後設的行為。

如詩徑迷途的攝影

攝影可以很哲學式的思考，也可以很詩學，是因為由攝影術產生的影像我們稱之為「image」，這詞是文學裡的意象之意，是象由心生，是內在意向性（intentionality）對外在事物的投射，誠如亨利・卡蒂爾－布列松（Henri Cartier-Bresson，1908-2004）所言「決定性瞬間」是內在情感與外在形式的和諧，一如王維的「情境交融」天人合一的狀態，更是藝術創作臻美時刻。

我對攝影一直主張「掠像」與「造像」兩種面向的合一，攝影和詩都是一種靈光乍現時刻的捕捉。雖然在機械複製時代的來臨，我們面臨了「靈光」此時此刻、藝術唯一存在美好或本真的消逝。但攝影可以是一扇心靈的視窗，可以是現象學意向性的投射，可以是海德格的〈林中路〉、「詩意地棲居」，可以是維蘭・傅拉瑟（Vilém Flusser，1920-1991）辯證弔詭的哲學思考進路，

可以是羅伯特・卡帕（Robert Capa，1913-1954）金句「如果你的照片拍的不夠好，那是因為離炮火不夠近。」可以是亨利・卡蒂爾－布列松（Henri Cartier-Bresson，1908-2004）「決定性瞬間」，可以是塞巴斯蒂昂・薩爾加多（Sebastião Salgado，1944-）社會紀實眼中的「地球之鹽」（The Salt of the Earth），可以是約翰・彼得・伯格（John Peter Berger，1926-2017）《四季肖像》影像的閱讀（About Looking），可以是細江英公（1933-）鏡頭下三島由紀夫的《薔薇刑》、可以如我張國治影畫（Photograms，郎靜山稱之影繪）「一葉禪」之哲思。攝影確實是可以從1839年的1.0晉升到2021年的6.0。

攝影形式既是多元廣角，也可以是我眼前序文筆下推薦的這位詩人，他的文字意像那麼的迷人，攝影鏡頭那麼精準，從運鏡到映境穿透我們的視覺經驗。但他的影像又傳達了怎樣的訊息、要和我們溝通些甚麼？詩人攝影和一般專業攝影師有甚麼不同呢？

我想了想反覆思索、文章改了又改，我所專注的還是在於其不同的觀看方式，或者具有某種實驗性嗎？但詩人的實驗性其實不明顯，或者也沒有想過攝影需要甚麼實驗性。我想其特色還是在於其詩人的攝影其實是定焦在其詩意想像的開展，在其綿延開展的喃喃視覺絮語、詩意的抒情之處吧。

羅蘭・巴特（Roland Barthes，1915-1980）告訴了我們攝影是《明室》，攝影提供了「知面」和「刺點」

跟死亡有關的論點。克里斯提安‧波坦斯基（Christian Boltanski，1944-2021）更提出攝影的二次死亡，由照片或衣物，所象徵人的缺席或消失痕跡。

然蘇珊‧桑塔格（Susan Sontag，1933-2004）在《論攝影》中說：攝影家被想成是一位銳利但不帶干擾性的觀察者——一位書記而非詩人。但是當人們很快發現，沒有兩個人能就同一件事拍出相同的照片，相機能夠提供非個人的客觀影像臆想，便向「相片不僅證明那兒存在著怎樣的東西，而且是某個個人看見了什麼」以及「照片並非僅是紀錄，而是一種對於世界的評價」這樣的事實投降。是不是同時敘說了攝影不是書記官更像詩人的事實。

照片如此見證了時間，也將見證了西方現代主義所謂的超現實美學。蘇珊‧桑塔格寫道：最早的超現實主義照片出現在1850年代，當時的攝影家們首次走出室外，梭巡在倫敦、巴黎和紐約的街頭，尋找不加修飾、栩栩如生的現實生活的側影。如今，這些具體、特別、充滿常人軼事的照片——一刻刻逝去的時間，消逝的習俗——對我們來說，彷彿要比任何經重疊、曝光不足、曝光過度等手段處裡過的抽象和詩意的照片要超現實得多。

因為時間感，讓我在面對蘇紹連攝影中從現實景物抽取、化為簡練卻帶著抽象形式的畫面時，感覺是一種熟悉卻又陌生的幻象般存在。時間征服了意象，洞穿了現實的虛無。

蘇紹連許多照片也無情地見證著台灣歷經過去繁華經

濟、舒適生活後情境漸漸地消褪，無法回溯，只能停留在壓縮照片憑弔的感受，顯出一種破敗傾頹的色澤。或許也顯示了其年少至初老的孤獨情懷，更似乎身患某種形式畫面潔淨的癖好。然其影像能力跟呈現，並不會亞於一些有成就的攝影師。二十世紀的數位相機解放了傳統攝影術的桎梏，這個因科技改良帶來的操作便利性解放了過去一般人對攝影技術操作的焦慮感。攝影回到了人對世界的觀看角度及思考。

蘇紹連作為攝影追求者與詩人，在詩與影像探索實踐中所建構的哲學思維，貫穿於創作的主脈絡，文字與影像基本上已經是一種類似互文本的創作，這本身的形式和內容已經很精彩，但我還是想從其創作中找到一種本質性的基調。蘇紹連的攝影不但是從現實取景複製的，他也在城市鄉鎮中漫遊。他或許也會呼朋引伴，相約吃喝去拍照，在城市角落漫遊觀看，但他的視角從不紀實，他的觀景窗關心的是詩意詩境，是文學的意象，是攝影下的影像，是掌握攝影本質，光影描繪下的心境書寫。他的作品也絕非以紀實觀點參與社會改造工程、上街頭抗議示威云云，或揭櫫社會不公不義的現象，他的作品是從視覺觀看現實角落，以明喻、暗喻、擬像等手法進行影像的書寫，並以光影組合的描繪及構成，作為其創作的最佳表徵途徑。

攝影迷徑的引路、前導？

受到台灣詩壇高度重視的蘇紹連，寫了五十幾年的詩，筆耕不輟，近些年玩起攝影，其運鏡映境清晰明確，

選材皆從日常角落、漫遊開始，詩人之眼所見精微，事實上其文筆思路本無贅述的必要，他比我們這些學者更認真整理圖像與文字之專書出版，無疑地這自身就是一件非常令人豔羨之事。

　　爰此，我不想再去引路、前導詩人在此書所分列的影像名稱或文字系列，那些文字會變得無謂而多餘，阻礙影像直觀的感受，因為每個人凝視世界角度都不會一樣，每個人內在意向的海洋濺起的波濤也不會一樣。

<div align="right">2021.11.19</div>

（張國治博士，國立臺灣藝術大學專任教授，詩人畫家、影像藝術家、藝評及策展人。）

目　次 ■ contents

上卷　攝影靈光

■ 攝影的無人之境

攝影者踏進一個空間，如入無人之境。空間裡只有物，而無人，此時，攝影者要經歷的過程，是從物象到悟象，亦即從凝視物象，到凝神悟象。

物有一種可供欣賞的深味

為什麼要捨棄人，人不就是攝影上最重要的主角？的確，但影像中若有人，人可以帶動影像的主題意義，觀看者的眼光也常常會落在人的身上，而忽略了對物的凝視。只是，改以將物視為主角，則不宜再有人干擾物的單純畫面。其實物是頗耐看且耐於尋味的，攝影者專心看物，能由凝視的層次進到凝神的層次，則其拍攝出來的物，必有一種可供欣賞的深味，深味是由物與拍攝者共同釀製的，不僅在於物的形式表面，也在於拍攝者的精神徵候。

「物象」是什麼？即物的形體、樣貌、徵象、感覺，這在攝影拍攝的類別上，大都歸屬於靜物類，但也有些動植物亦可含括在內。物，平時看似不動聲色，但長期在時間的浸潤下，卻有太多的變化而不被發覺或被忽略，這是非常可惜的事。攝影者應本著觀察的敏感度，而去留下物在世間不同的形體和變化的容顏。

先從物的生成來看，可分成自然物和人造物。自然物，如無生命者：雲、水、土、石等，植物者：樹、花、草等，動物者：貓、狗、鳥、魚等，他們有其生成的自然

形態、演進和方式，選擇適合的空間環境，依循漸進的時間排序，可以不必借助於人類，而自有其可供觀看和可供拍攝的「物象」。

所以攝影者要拍攝物的什麼，自是不成問題。當攝影者第一眼看見物，「物的形貌」就是最基本的內容，經過瀏覽，以及進行記憶的辨識和比對，再試著透過語言的敘述，確認了物名，只要有正確的物名為符碼，就能從概念記憶裡找出物的構成元素，拼湊或敘說出物的質地、形貌、功用等等。這是拍攝物的基本認知工夫，認知愈多，愈能在物體全面或細節上彰顯其特點。攝影者從物的形貌下工夫，目不轉睛的看著，然後在自己的腦中運作，進行創作思索，全神貫注、聚精會神，此即從凝視到凝神的狀態。修得此工夫，如入無人之境，只有自己的思維在運轉，自己的心在跳躍，無比的可能將呈現在攝影鏡頭裡。

物在鏡頭裡的呈現形貌

那攝影鏡頭裡會呈現什麼，或是說攝影者將會拍出什麼？只有一個物在眼前，能拍攝的是物的立體，還是物的單面？這在拍攝構思時有不同的呈現方式。如果是立體，需要具備三點透視的空間意識，則畫面不會單純僅只主題一物，有可能搭配一個或多個的他物，那則要進一步考慮各物之間是否協調、是否會與主題物衝突，另外畫面要呈現主題物所在的位置和背景，這種種考慮實在變數太多，會影響到拍攝後的結果。所以拍攝立體物並不容易，它會像拍攝風景一樣的困難。

如果是僅僅拍攝物的一面，那會只是成為平面的呈現，攝影者採用單點透視的方式在思考，拍攝上較為單純。然而，一片平面的意義，其玄機可更大、更無限。許多攝影中看起來不立體的物，卻是相當耐看的作品。因為平面，所以只能在平面上找出某些特徵，把特徵拍下來。在一般的拍攝環境中，最容易拍到的平面像是牆壁、地面等等有板面的物體了，那麼拍這種物體豈不太平常太乏味？這可不一定，因為平面上有兩種特徵是可以拍攝的東西，一是「肌理」，一是「跡象」。

　　物的「肌理」，是指物的表面紋路、粗細和色澤，並有其材質特性的質感，攝影者在觀物時，或許也可以先用手去撫摸物，感受物的粗細紋路所觸動的感覺，順著物的肌理，找出取鏡的方向和目的。物的肌理本固定，但因受內在生成枯竭及外在滋潤摧殘，或是短時間，或是長時間，而使肌理有所變化，跟最初始的形貌大不相同。有人將這種情況綜理後，稱之為「時間的容顏」，從老人的臉上最可以看出，而萬物的外表，也一樣如是，沒有例外，這正好是攝影者拍物的時候，最需要注目的地方。

物的跡象往往吸睛動心

　　物的「跡象」往往有出人意外的吸睛動心之處，它是成為重要作品的因素。攝影者所要追尋的重點，是找出物受外在影響的跡象。不過，物的身上跡象不見得全是受外在影響，有時是因物本身內在的質變而產生。跡象，是物產生新意的依據，大都不會相同，也不會普通平常，所以

很值得拍攝。跡象之奇幻變化亦足以聯想，能發揮許多的可讀性。所以，像物有裂紋、有破洞、有變形、有褪色、有腐化、有異化等等，都是不可忽視的攝影題材。天地萬物，要留下其種種跡象，得靠攝影，而物的跡象能否當作藝術來欣賞，則靠攝影者的慧眼截獲和拍攝。

從跡象產生聯想，把聯想一併置入影像裡，是拍攝者和觀賞者最難也最努力要完成的事。拍攝者拍物，能夠賦予聯想，觀賞者也能夠在觀賞相片後產生聯想，這不僅僅擴充了影像原有的意義，也提升了影像審美的藝術價值。在物的形貌和跡象上產生聯想，必然走進了文學思維模式，用文學語言敘述影像。

往往可以這麼說，文學思維模式就是攝影者與物互動，以語言進行的一種心靈對話。深一層說，是攝影者在拍攝物的影像時，一併探索人與物之間的關係、物與物之間的關係，在理性與感性兼顧下完成攝影作品。膚淺的攝影作品，即缺乏這樣心靈上的對話和探索，不知去體會物可能對人的影響，例如小時候走過的一道學校水泥圍牆，牆上曾刻劃的圖案或字跡，成年再回來看，那面圍牆會將往事說給你聽，你也可以問候牆壁歷盡多少歲月的滄桑，這就是對話。

有許多人是靠著物而產生記憶，睹物思情是非常普遍的現象，所以物與人有相當密切的關係。攝影者從這種關係切入拍攝的主題，自會掌握到拍攝物應表現的主題。沒有生命的物會因人的記憶而有了時間感，直至人離開了世

界而再度消失了時間感，這樣說並不奇怪，因為人們會說以前的物怎樣，現今的物怎樣，從「以前」到「現今」的差異變化或是懷念，就是顯現了物的時間感。一張相片放久了一段時日以後，再看到相片時，也會產生時間感。

物的拍攝場景及存在情境

攝影者拍攝物，等於在提供物的時間感，更有可能的，也提供了生命感。「生命感」三字指的，是生老病死之事所給人的概念和感受。物也有像人類生老病死的現象，所以攝影者要有將物擬人化的文學思維，把物看作人，以人相待，拍出物之生、物之老、物之病、物之死，還有拍出物之喜、物之怒、物之哀、物之樂等情緒變化，如此，物在攝影鏡頭裡才有了生命。

另外，攝影者要懂得如何提供物的美感，才足夠成為一張優質的攝影作品。物的美感形成元素有哪些？其實這很容易知道，攝影最重要的資源就是光，沒有光，就難以攝影，所以許多物的美感來自於光，及光所產生的影。物的美感也在物的肌理線條粗細軟硬，當然更多在於物的細節其所組構的關係，並且與環境融合的構圖位置和比例。攝影要像藝術設計一樣，把物在畫面中的美感呈現出來。

物的環境就是物的場景，指物在一個空間裡其周圍的場面景物，具有襯托主題物的功能，讓主題物的生命感及故事性有更加完美的演出。所謂「主題物」即指畫面中呈現題旨的主要物體，比如說：一張椅子為主要物體，以之來呈現懷念的主題，畫面中的牆壁、門窗等等則成為場面

景物，襯托了那一張椅子在畫面中的懷念主題。

如果主體物缺乏可觀的場景，拍攝時，有些攝影者可能採取無須場景烘托的拍攝方式，例如：僅須一張白紙為背景，像拍商品，人工供光，以燈光製造氣氛，可以拍得美美的，賞心悅目。但是這樣好嗎？攝影結果，往往是任何人來拍同一個主體物，都會患了同質性的症狀。同質性，是非常普遍的現象，這樣的攝影便無創作上的意義，失去了個別性，就不是創作的本質。

所以拍物，仍須回到以一個自然為背景的場景，亦即原本物的存在空間和存在時間，最重要的是其存在情境，例如光影的產生、氣候的變化，及與外在他物的關係結構。我相信這樣的情境是不斷的在醞釀演化中，時間稍縱畫面即不一樣，當攝影者按下快門的瞬間以及採取角度的視野，都是個人的決定，就不會拍到同質性的相片。所以，情境是拍攝物的非常重要因素。

物是空間的形體也是時間的容顏

攝影者面對無生命之物的漠然現象，或面對有生命之物的欣然現象，都要保持一樣的尊重態度，不宜迴避、遮掩，更不宜破壞其原本的面貌，只有拍攝者自己坦然接受的心，才能映照出對象可貴的真實。物的原本存在，及其後來成為被拍攝的主體，都必須是真實的，拍攝者不必為了選擇物的面向或取景角度，而過度改變了物的方位和形狀，這是拍攝物的守則。

物的攝影作品，如何才能耐看？耐看的意思，就是可以長時間被思索，可以不斷的用不同方式審美。一張耐看的照片，在方寸的影像之中，釋放出無比的能量，提供無數的訊息，包括美學的訊息和意義的訊息。耐看的攝影作品，是能被一層層揭開和探入，它最終能被抵達攝影者的內心深處。

　　攝影者拍物，有兩個層次，一是物象，一是悟象。物象，是在物本身的表象，可供眾人觀視而得，攝影，是記錄了它。在物象這一層次，有人看得仔細，有人看得粗略，並非人人所見皆同。而第二個層次，強調的是一個「悟」字，看物而得悟，悟是道理的覺醒、明白之意，也就是物給人啟發了什麼人生哲理或情感，拍攝者因悟象而有了不同的拍攝心態，會將物視為哲理或情感的具象化身。拍攝者能夠進展到悟象，從攝影中悟道悟情，其攝影作品已非僅是一種表象而已。

　　拍攝物，影像中僅見物體，不見人，人就不存在嗎？不，人依然是存在的，人在物的邊緣，人在物的背面，人在物的對面，因此，拍攝物的當下，勢必無法擺脫和人的對話，更無法擺脫受人的影響。人在的意義，不僅僅是空間上的隱藏，也在於時間中的隱藏，例如拍攝車廂中的一張椅子，椅子在過去的時間中有多少人坐過呢？承受過多少人的體重和體溫？攝影者無從看見，但也無法否認物受過人的影響。

　　物，是空間的形體，是時間的容顏。我們拍攝物，找

到「空間的形體」容易，但要找到「時間的容顏」卻不容易。時間在物的身上施力，致使物產生輕微或是致命的變化，都是無聲無息的，不會在瞬間被查覺，在連續的變化過程中，不同時間的容顏如何被保留，唯有攝影能做到。在攝影時，若能表現物自身的生與死，物與物之間的斷與連，物在時間上的陰晴圓缺、物在空間裡的光影張力，這就能把「空間的形體」和「時間的容顏」提升到深度審美的價值上，使物的攝影受到高度重視。

▇ 凝神

洞

攝影者的攝影行為，有時候很像在穿越一個窄小而幽暗的黑暗之洞，只有自己一人，沒有他者的陪行。有時候更像是在暗夜前進，連出口也沒有光芒指引。洞，是在觀景器裡，通過鏡頭，攝影者週而復始進去，只為抵達洞外的現實世界。

邊

攝影者尋覓空間的邊。邊，是一個距離中央最遠的地方，越過了邊，就會到另一個空間去。邊，如果是因兩個空間的對比而形成，則邊有無比的銳利度，可以割斷觀看者的視線，以防止視線的越界。雖然邊有了設限，但是攝影者不會到邊為止。

縫

攝影者瞇著眼看縫隙間經過的光影、灰塵、聲音，在視網膜上映現的，永遠只是瞬間的細微物。有時縫隙像傷口，只容許一條記憶的線進行密密的縫合。因為現實中許多縫隙無法縫合，攝影者便有了透過縫隙探究真實的意念，只是真實之物經過縫隙時，會替代了意念，或是真實之物與意念相吻合時，攝影者不得不再用記憶之線縫合傷口。

隔

攝影者常常必須隔離自己，避免讓本我去介入被拍攝的對方。隔離，才是讓攝影者真實的存在，介入，反而不是。當攝影者凝視對方的時候，要讓自己退後，再退後，造成一種感覺上的隔，以便減少給對方任何波動的影響，包括空氣的流動、溫度的傳導、聲音的遞進。有隔，是保存被拍攝者的本我。有隔，是攝影者的自愛行為。

流

攝影者也許常在流動的人群中佇立，也許常在靜止的建物之間流動。攝影者順流而去，像水依地勢流動，找尋未來的新境；或是在時間中逆流苦行，溯回過往的記憶。在流動中流動，是活水；在靜止中流動，是活躍；在流動中靜止，是活命。流動，是攝影者多麼重要的生命現象。

裂

攝影者尋找空間物體的裂痕。空間物體自裂，或遭外力所致，都像是生命的傷痛圖案。在空間中仔細觀察，從來沒有一個是完美的物體，所以攝影者要學習讓生命裂解，並承受其痛楚，最終生命如同物體烙印在每一張相片裡。裂，是空間中的動詞，施力在物體上，它是一種暴力美學，雖然破壞了物體，但在視覺上卻建立了美的形式。

缺

　　攝影者發現缺損之物，不必想像它本來的完整。缺一塊，缺一角，剩餘的，留下來，存在著，成為一種和完整者不一樣的形貌。完整是美，缺損也是美。攝影者要想像的是，缺損的物貌，是否能把原貌帶向另一種陌生的可能。缺，在現實中是一種遺憾，缺了一角，少了一塊，那就由攝影者的愛以及想像補上。

後

　　攝影者可以預測埋伏在主體後方的是甚麼，但卻不希望它全部顯現出來。後方，是烘托主體意象的待命區，它若到前方來，便被主體意義俘擄。攝影者期待的，僅是後方的意象。後方也許有許多未上妝的真實，未能走到主體前方來，而成為永遠最誘人的祕密。

轉

　　攝影者的路轉彎以後，也許路就不見了，有人會因路不見了而徬徨，解救辦法是，需要重新再走出另一條路。轉，使方向改變，但若是原地轉，方向回復，沒有前進，則造成攝影者許多作品都是個人時空的疊影和重複。不想走直路，就要勇敢去轉變方向，內心一定要有堅決的意志，並且，外界一定要有轉圜的空間。

潮

　　攝影者必須，而且絕對，要避免被風行的潮流淹沒。風行的潮流，是一波一波的湧著，但是有掌舵者的船隻不會隨潮流漂蕩，而是堅持自己前行的方向。潮來潮往，潮起潮落，從不歇息，那是自然的現象，也是時代的命運，攝影者可以搭乘船隻航於潮流上，或是坐在堤岸或沙灘上，觀看它，拍攝它，離開它。

蝕

　　攝影者發現「蝕」是時間的動詞，是現在進行式，是奪取空間人事物的一種行為現象。常看見葉子被蟲蝕、木製家具被蟲蝕，但何止是蟲會蝕，更大的蟲是蝕著肉體的時間，是蝕著內心的慾念。被蛀蝕過的殘體，有著曲曲折折的蝕痕或是坑洞，幸好，有了攝影，是在彌補物體被蝕的行為，留下一種空間的面貌，為過去蝕毀的存在見證。

濛

　　攝影者走進濛濛之境，手指頭可以在不清楚的空間裡畫出一條路，然而那一條路又漸漸匿跡而去，好似未曾出現。路上的光在生成，也在消逝，攝影者在路上像穿越濃霧而行，凝視灰階的世界之幻。或像撐傘於濛濛細雨中，景深變淺，距離之外呈現模糊，一切的現實由近而漸遠，漸次虛化，直至失焦。

弱

攝影者在弱肉強食的社會裡，只要站在弱者這邊其攝影就會變強。為弱者造像顯影，是攝影者的人道覺醒，當按下決定畫面的快門之際，弱，會帶來更多的凝視及更多的力量。但是，弱者的天空，也有可能被利用，而佈滿了隱藏閃電雷雨的烏雲。攝影者除了能拍攝出烏雲外，更要拍攝出雷雨中的閃電畫面。最後，攝影者更要待到最後，為弱者拍攝出彩虹的天空。

懸

攝影者因某些理念與現實不符，卻必須在現實中讓步，或不得不偷偷在現實中進行，常會產生一些顧忌，久而久之，成為心頭上的懸念，如果懸而不墜，常常搖晃，那就有如走鋼索，每一個腳步都會戰戰兢兢。如果心頭上有懸著的景象，因情緒而多變，攝影者得將其定格，使其像一朵在風中靜止的雲，像一滴在半空停止下墜的雨水，都能化解懸念的憂慮。

浮

攝影者在靜謐的湖水邊凝視浮而不沉的塵屑，沉思那些塵屑也許是花瓣、葉片，也許是某些人的身體上飄落的毛髮。他將之一一拍攝，浮現在凝視中，也浮現在凝神中。然後等待時間的重量施壓，慢慢將其壓沉進水。浮生之後，就是沉亡。

瞬

攝影者最在意的一字是「瞬」，它關係著視覺上的「見」與「不見」，和心理上的「得」與「失」。攝影被這個字定義，讓攝影者不得不去研究它，揣度它，掌控它，以求它在發生時順利完成攝影。它是瞬，也是瞬間，讓攝影者揪心一生。

隱

攝影者隱身，並不一定是為了方便攝影。隱，是為了抹滅自己內心太多的欲求，以免加諸於被拍攝者。也是為了避開自己可能的慌亂，用隱匿的方式於空間中，安定而靜默的找到影像。愈來愈多的攝影者，在其內心裡化身為一位隱者。

反

攝影者以「反」的方式進行，以求產生不一樣的畫面。不拍正面，而拍背面，就是「反」；將拍攝後的影像上下顛倒呈現、不對焦主題而對焦於背景、端正的建物故意拍成傾斜……等等都是。「反」，有反叛的意義，是攝影者的一種求變精神。

線

　　攝影者知道萬物之間都存在著相連的線，直接、間接、有形、無形。有的線看似斷，其實未斷，一般人可能沒看出，但攝影者必須有能力看出來，去做到影像內在邏輯的構圖。只要有線去連結，組織成內在邏輯，影像畫面便不會鬆散崩解。

餘

　　攝影者拍攝的夕陽消逝了，但仍有餘暉映照天際或海面。餘暉，令人回味，但不如夕陽是為主角。要如何讓作品有餘味，比起呈現主角更需下工夫研究。看過作品之後，會難以忘懷作品的內容和形式，那就是作品的發酵作用產生的餘波震盪了。

刊於中國時報人間副刊2021-3-30。

■ 攝影迷境

　　天暗下來了，我好像閉著眼睛還在路上走。其實腳底下踩的，不像是一條路，而是植滿林木以及許多矮屋之間斷斷續續的土地，有時會遇到一片曠野，有時則是狹窄小徑，或蜿蜒曲折而無確定方向，有時繞著圍牆和鐵絲籬笆，有時沿著水邊潛行，狀況不一，難測終止於何處。但天真的暗下來了，我不知是否能走得出去。

　　回想上午我在天未亮時出門，搭了最早班駛往市郊的公車。車窗像是一個相機的觀景窗，因為車速，窗外的景物和光影不斷移動，只能短暫映現於窗玻璃上，和我靠著窗口的臉龐重疊，彷彿加了浮水印。車子是要到另一個市鎮去，而我只要在半途下車，像一行長長的詩句突然斷句，分為另一行去，我在斷句卻沒有標點符號的半途下車，那裡有一支孤獨的公車站牌。

　　我預定走到一個自然光線較少的地方去攝影。自然光線無非只是太陽的光，先被天上的雲遮掩，漏下來的陽光因雲的移動而移動，所以地面呈現奇異的光影變化。如果風速加快，雲飄浮亦快，則地面的光影有如萬馬奔騰，甚至踩踏著我的帽子、手臂和肩胛，讓我為之驚呼，趕緊將光影收入我的相機鏡頭裡。而這種現象的情景機會不多，尤其在安靜的天色下，我很少能拍攝到動態的光影。

　　我想要到的地方很偏僻，它是在一個小村莊的尾端，

屬於小村莊的轄區，卻又不受關注，原來村莊人口外遷，移往城市，留下來居住的僅剩一些種地的小農民，有些房子無人居住而任其荒廢、任其崩塌。這樣的地方，雖在城市的磁場邊緣，住民卻也一樣被城市吸引，漸漸從自己的家鄉離散而去，今天我來攝影，在攝影思維中，出現了「這裡，曾經」四字，成為我想要探索此地的攝影主題。曾經繁華，現在荒蕪嗎？不，這裡不曾經繁華，它不像城市人煙稠密、車水馬龍，不該用繁華二字形容它。

它，讓我在拍攝它時，找不到一絲一毫富麗的痕跡，我不禁聯想起盜墓賊掘開棺木而發現沒有任何金銀財寶之類的古物，卻只有一副泛著寒光的白骨那樣的令人不寒而慄。但我以攝影者的需求來看這個地方，它雖無像寶物那樣華麗的亮點，卻更沉澱了平凡物件淡然的省思。平凡物件，就是生活上的用品，被留下來或說是被遺棄的東西，它可以平凡到被遺忘，就像任何平凡的人。我想，我就是要在拍攝平凡的物像中，找到自己平凡的記憶與愛。

可是，任何一個地方都會因有了記憶而產生變化，致使真實與虛假無法分得清楚，所以，我似乎再怎麼走怎麼尋找，鏡頭裡的景物都一直在偏離記憶的核心。記憶中我在這裡走過，但是，不是現在這樣子。記得有一面約十公尺的土塊圍牆，抹上一層混合水泥的白堊粉末，在陰鬱的週遭裡，異常明亮顯眼，就像白色布幕，凡是時間挪移空間的光影投射在上面時，彷彿上映著一齣詩一般的電影。我對它無比的著迷，曾經坐在圍牆下待了一整個下午，看著蝴蝶帶著影子飛到了牆面前，顫抖薄翼讓它的影子變成翅

膀，我把這樣的幻想裝到鏡頭裡，好似拍攝到了一位仙子。

在這地方的昆蟲類生物倒也不少，或許是因為有一條隱蔽的小溪流，淺淺地穿越，沒有水聲，沒有波紋，似乎不被發覺，反而孕育了那些卑微的生物，擁有自己存活的繁殖空間。我蹲在水邊，試著把水光中的倒影放入觀景窗裡，卻衍生出令我驚訝的異象，例如：天空經過樹梢枝椏及葉片的縫隙之間而投照於水面的，竟是一張張孩童的稚顏，讓我想起鄉鎮上一間已經歇業的照相館，那館裡掛滿的人物相片，老人肖像的，結婚照的，全家福的，或是學校畢業班級紀念照的，那些泛黃的舊年代相片裡的人物面孔，卻在這條小溪流的水裡一個個瀲漾顯現。拍攝水光中的倒影，竟然拍攝出人物影像，或許是我記憶中暫時的幻影轉移吧？

幻影轉移的經驗，誘惑著我無法自拔地陷入攝影的迷境裡，一再挖掘記憶的深洞，卻難以預知記憶能否復刻於現實介面，而被我拍攝成影像。這是因念而生迷，若一念而不覺，或若無明而妄動，我便會在這時刻亂了攝影的方針，甚至是茫然無助至癱軟於地。我離不開水邊，心中只想等候水中出現更多可能的幻影，例如：一隻魚在停止呼吸之前突然從水底翻躍出來、一片落葉捲著蟲卵墜至水上像救生艇發出求援訊號，我就能夠拍攝到這些影像。我離不開水邊，似乎還有一些記憶尚未浮現，但我並未住過這裡，卻感受到有一種回溯這裡的力量進入我腦中，彷彿捲動膠片播放過往的影像，我需透過我的相機將之翻拍下來。或許，是那些不存在的人借用了我的身體，要看見他

們昔日的景象。所以，我離不開水邊啊。

在一陣暈眩後，我聽見幾束光線貼地而行的顫音，由遠而近，有些交錯的陰影得列隊閃避於兩側，讓光線通過。草葉微微瞥見其實那是一陣風，一陣風先是帶來短暫的光線，隨後是濕潤的雨滴流淌下來。下雨了，我起身想躲到不遠之處一座廢棄的屋子，然而那座房子卻像被包裹在透明的膠囊裡，我努力把自己的身體一寸一寸地擠了進去，才免去遭受更大的雨水襲擊。屋內陰暗少光，但誰知被光線捨去的角落隱藏了一些家具，或許，還隱藏了一些我能拍攝出的人物。我拿著相機在小小的房屋空間裡迴轉身體，透過鏡頭凝視，拍下屋內足以象徵歲月的累累灰塵和殘缺蟲網，它們在人去後進駐，卻因屋內無人寄生時失去了生機，連生物也一一離滅。我正好用相機拍下所有生命離滅後的那種感受，不是只有灰塵和蟲網，還有那些損毀的桌椅櫃子，以及躺過歲月軀體的床。

以及牆壁上幾個生鏽的釘鉤，原本掛著的相框都不見了，我試著想像相框裡的人物影像，是老人家嗎？是小孩生日照嗎？是結婚照嗎？是全家福嗎？而今他們像那些灰塵落往哪裡？或飄出窗口，尋覓一條離去的路徑，通往另一個生存的疆域邊緣？我欲追隨而去，拿著相機向屋外拍攝，卻見屋外的光在雨停時變得像一層油，抹在沒有玻璃的窗框和破損的門板上，產生一種水漬的逆光之美，亮與暗的對比更為強烈，周遭的屋牆和樹木形體如同一幅浮雕，似乎也把往日的家園記憶刻削出來。我調整相機設定，降低對比度和銳利度，如此才不會對逆光下的現實影

像和記憶造成傷痕，只有變得朦朧而無法辨識的景象，才能夠在觀賞者的心理上有了一種療癒的效果。

　　天又暗了下來，此時不是陰雨的暗，而是時間的暗，無比的暗。黃昏已過，日光即將消逝，我要走出這間房屋不是一件容易的事，心中吶喊著：「我需要空曠感！」攝影若被侷限或視野被狹隘，則看不見空氣流動的方向和形成的線條，也就拍攝不出影像的節奏和韻律，只有在物與物的間距愈大，才愈有空曠感，供給空氣流動時，就會像無數的音符一樣有了五線譜。我知道房屋左後方五十公尺處是谷地，那裡真的是一片空曠，記憶中美好的童年，幾個小孩躺在石塊上仰望星空，「星若墜落，不會在眼睛裡毀滅，而是到了另一個世界。」誰這麼說呀？然而空曠無人，我透過相機的觀景窗，看見谷地在暗夜中像深淵那樣的沉，無法拍攝，無法留下記憶的瞬間裡，那幾個小孩像星星一般的眼睛。

　　我只有默默退出那片谷地，憑著記憶的路徑急行，返程卻由熟悉走向陌生，令我心生驚恐。我像無法掌舵的小船，失去了自主的能力，在湍急中晃盪，在漩渦裡迴轉，整個頭顱開始暈眩。我陷入一種迷境之中，四周林立一張張負片式的影像，現實空間成為記憶空間的鏡像，那我究竟在哪一個空間裡，才是真實？這些我拍攝的影像作品，現在於記憶中反過來拍攝著我，致使我羞愧而不斷的在逃避。我像無法找到母親的小鹿，在幽暗的樹林中張皇失措，在記憶中的鄉間公路上車燈照射的瞬間急奔過去，也瞬間地橫躺在公路上。

那是我最後拍攝到的畫面。

　　我從低角度的視野裡站了起來，手中的相機沾粘了一些頻頻掉落的泥土，頭頂帽子的上方似有夜鷺飛越，我臉轉向天際遠方的月亮，堅認那是走出去的方向，依據視覺線索，我不會迷失。我把輕快的步伐變成騰空的慢動作，一步一步踩出了路徑起伏的旋律，前方似有一個巨大而閃耀著藍色虹膜的鏡頭瞄準著我，凝視著我，拍攝著我，迎接著我。我相信，還有許多不同的迷境存在於世界各個角落，等待我去歷練自我的焦慮和孤獨，找出可以和記憶對話的拍攝題材。我以鏡頭回眸，再看一眼背後的迷境，竟然我非他者，我是原本站在迷境中一個閉著眼睛的攝影者，沒有離去。

　　　　刊於聯合報副刊2021-7-12，並入選《九歌110年散文選》。

■ 城市街頭攝影的記憶地圖

　　我以火車站為城市的中心，是根深柢固的觀念，也是不滅的印象。站在火車站前晨間的小小廣場上，我思考著如何在這城市遊走，扮演城市的眼睛，進行一整天觀察街頭的拍攝活動。而記憶中的路線圖，也已悄悄在腦海中展開。

　　記憶這種東西，像是駐守在未來，不斷挑逗吸引人們前往的一個夢；前往的旅程卻是一種現實的涉入，而非在夢中。生長於小鄉鎮的我，年幼即對遠方城市有無比的嚮往，認為那是一座可以挖寶、遊戲、探險、遊走的城堡。每當翻閱童話小說中城堡的記憶圖像，咀嚼其所含有的象徵意義，就恍若用一張張撲克牌做出千變萬化的魔術，一再的驚訝與著迷。

　　然而現實有可能將夢幻粉碎，也有可能使記憶更為夢幻，成為兩種極端的情況，我卻無懼也無喜，只是隨著年齡增長而更熱衷於現實之中穿梭。尤其在我年近五十五歲時從職場退休起，便開始以街頭攝影的身分，進入城市去記錄現實圖像。現今城市已非遙不可及，雖然仍有護城河圍繞，但很容易過了橋就抵達，而非只是小時候童話一般的想望。

　　對於在城市街頭攝影，我雖然有記憶地圖，但會先從火車站週邊覓尋陌生路徑。「在熟悉裡找陌生」是街頭攝

影最重要的一個法門，我堅信不疑，有了陌生的路徑，更容易有陌生的景象出現在鏡頭裡。我走入一條未曾走過的巷弄，一個轉角路口，就遇見一棟拆除中的老建築物，被巨型怪手撕毀的瞬間，我拍攝它，它彷彿是一頭困獸在掙扎。我同時隱約聽到其他相同命運的老建築物，在城市不同角落裡轟然倒塌後，仍發出震動城市土地的哀號。彷彿不願最後一絲氣息就此消失，這是多麼震撼的事。

老建築物是老一代人在城市的記憶載體，它有著許多居住者的過去生活故事，是許多攝影者最愛彰顯時間感的背景。時間感，並非攝影者能賦予的，而是被攝物自身的跡象呈現，然而時間感不易永恆存在，就如那棟老建物，或如街拍時遇到路過的老人臉龐，攝影者能抓住當下就盡可能立即拍攝，把時間感留在相片裡。我一向是這麼做城市街頭攝影的，愈有時間感的事物愈是我的攝影目標。

我已養成在移動空間中對著城市的觀看習慣，知道攝影者的觀看比起一般人的觀看，多了一個框架思維，或多了一個角度思維，在思維的迴圈裡決定恢復拍攝的對象。我常是走過再走回，挽救了被捨棄的影像，例如那些狹窄巷弄裡卑微的光影、那些不知如何從水泥牆裡長出來的植物、那些被塗鴉或貼了廣告傳單的牆壁。任何的疏忽，都是攝影者的遺憾，所以我流連於巷弄的時間特別長。

一旦走出巷弄，面臨大馬路，就會發現愈現代化的高樓愈光鮮亮麗，擁有寬闊而高聳的樑柱，由纖維玻璃、鋼板或是大理石塊等材料構成，垂天而降的光影在感覺上簡

直變成一種巨獸的四肢，牢牢站穩在整座城市的地塊上，俯瞰著不同時段穿行的人潮。我不得不採仰角將鏡頭往上推，拍攝被眾樓之頂層切割的天空，這時，我不期待出現飛機，不期待出現白雲，也不期待出現太陽，而是期待一隻迷途的鴿子，能在高樓之間尋找到停棲的窗口或是小露台。城市的感覺除了是過客身影絡繹不絕的行板之外，至少也該安置幾個安靜的休止符。我拍攝到的休止符，即是那隻疲憊的灰色鴿子。

有時走了數小時的街道半途，我也成為疲憊的街民一般，很想找一根廊柱靠著，或是找一張路邊椅子坐著。當我坐在地下道的入口處的階梯歇息時，許多腳從我身邊上上下下經過，那種只見一雙雙鞋子匆促踩踏的現象，就變成反覆疊映的影像節奏，像暴雨不斷在我眼中刷落，我無法避開。我打開抱在膝蓋上的相機，將鏡頭瞄準人群的腳以及逃命似的鞋子，拍下城市裡最接近路面的影像。

看著城市裡商圈的徒步區，總覺得這是展現城市風情的地方，因為在這個地方人潮最多，容易拍攝到各類人物的面貌、穿著及姿態，就容易敘說這個城市的各種故事。所以街頭攝影者為了拍攝人物，也許會常在徒步區逗留，等候可以拍攝的對象，向著你走過來，你就能請他走入鏡頭裡。我一直喜歡在街拍的鏡頭裡出現人的身影，街景因有了人而鮮活了起來，城市影像因有了人而有了生命感，無人雖不致於像死城一樣，但總覺得缺乏人影是街頭攝影的遺憾。不過在多年後，尤其是在近期，我漸漸發現沒有

人的街頭影像，呈現了另一種寧靜的境界。

　　我雖然已遷居城市，進入了便利、繁華、時尚的生活空間了，但我原本對素樸、平淡的喜好，並未改變，每當街頭看見太華麗或太繁複的人事物，都只是短暫瞥視它，因為它和我的心靈並未契合。所以街頭上人群愈多的地方我愈保持距離，而不想介入其中，或衝到第一現場搶鏡頭。我一直想要保持距離感，以及找尋畫面的寧靜，體驗沒有噪音的城市建物空間。我會幻想出一座海底城市，而我變成一隻悠悠蕩蕩的魚，穿梭於像是從天堂照射下來的光影，卻在水流中曲曲折折，讓我拍攝到了夢幻似的城市蒼穹景象。

　　城市某些建築物被不完全遮蔽後，在鏡頭中，僅能被看到一部分不完整的形體或一條逆光的邊緣，像是人類裸露在衣物之外的身體肌膚，例如脖頸、臂膀、腳踝、手指等等，這些可見的部位都有其形式構成，能引發許多魅惑的想像，成為可以審美的攝影作品。我拍不到城市的大景，退而求其次，就尋覓這種小品的拍攝，如只是拍攝一大片牆壁上一扇半掩的小窗，它像是禁錮中唯一逃生的出口，或是拍攝一支夜裡的路燈，它能聚集城市裡的一些細微的飛蚊。甚至，我捨棄了城市意象構成的主流元素，拍出別人懷疑不是城市的城市影像。

　　城市在攝影者的眼中，只有各持己見，拍出的影像才不會如出一鏡。所以說，城市的樣貌，非我所見，也非你所見，而是由所有街頭攝影者一起建構城市的不同面向。

我碰見和我一樣在街頭張望的攝影者，多數會投以相知相惜的眼神，再打個招呼，才走向自己孤獨的街頭。街頭遠方是一座遺留的城門，斑駁的時光在剝落著，我快速走向它，思索著在那裡要找出什麼，才是我可以拍攝的影像。城門因為有歷史背景，我是要在歷史裡琢磨嗎？還是要在被現代環伺的氛圍中發現新的，有別於歷史的可能？

　　一個城門，或是一截牆垣，都會讓我低徊不已，佇足許久，有時會意外發現它們身上有著新生命的誕生，縫隙中探頭而出的小草小花，蔓延成為地圖式的苔蘚，簷下奔命築集的雨燕，走成行軍隊伍的螞蟻，鏽蝕之後牆壁的容顏，這些都是我心靈為之訝異的現象，我用鏡頭收錄下來，以歷史遺跡為背景，成為城市街頭影像的拼圖之一。

　　走過城門，彎進另一條不同方向的街道，街道兩旁是密集的商店，在商業形式快速更迭的生活裡，彷彿是一個個穿著過時的人物，在街頭向你推銷便宜的各類貨品。我能拍攝的，就是人民生活的真實面貌，紀實而彰顯了攝影的本質。再走不遠，就是市場了。市場生活，豐富了街頭拍攝的內容和變化，這是人民主要的生活場域，為了民生物資的需求和消費，天天在此交易，故引發感動的素材特別多，我很想用心拍攝，但像我這樣街拍的路過者，好像干擾了他們而深感歉意。

　　走出市場另一頭，則是到了規劃整齊而密集的社區大樓住宅區，線條直而硬挺的構圖充滿了理性與專制，一格

一格的窗口及陽台因為數量多，以及重重疊疊的層次而有秩序美感，居民像站立在輸送帶上被運往自己的房間，所以拍這樣的影像最能代表城市的形象特徵了。但這樣的影像如果多拍一些，便毫無意義，除非有一些變化，像是我拍到一面巨大的彩虹旗幟張開懸掛在十九樓窗口外牆上，或拍到夕陽斜光如金箭穿射了高樓的玻璃帷幕，或是各棟大樓之間夾縫裡竟有一個小小的土地公廟。我拍到，才覺得展現城市影像的美不會那麼冷硬，至少會給人一些「悸動」。

我思索著，「悸動」一詞，也許比「感動」一詞更能說出影像的特殊之處，影像在你入眼之際，若你得到的反應是怦然心跳，像觸電一樣，那就是「悸動」，而不是老半天反芻影像之後在情感上的「感動」。我相信在影像數量暴衝的時代，閱覽每一幅影像幾乎不超過三秒時間，所以能在瞬間讓你「悸動」的影像，便非常重要，可以引起注目而不會被遺漏。每回走上街頭，我就期待著我的鏡頭能捕捉到悸動的影像，因而要全神貫注於眼中經過的現實景物和人們，拿著相機的手和身體的肌肉幾近僵硬，永遠處於作戰狀態。

在街頭拍攝的時間，不可能長期一整天不斷的行走，或像是永遠處於作戰狀態，其中必會找歇腳的地方，閉目養神，放鬆緊繃的專注力。所以能找到公園或是複合式書店放空自己，那是最好不過的。我看見不遠處是熟悉的一座森林似的公園，我來過好多次，心想，我該在此休息了，佔地數公頃的公園，植栽許多高大而茂密的樹木，日

日夜夜更新過濾的空氣，成為城市之肺。走進公園，身心變得無比舒坦，街拍時緊張的相機及鏡頭在這時完全可以放鬆，躺在公園坐椅上，接受我的擦拭與愛撫。

植滿樹木成為森林的公園，稱為「城市之肺」；帶著相機的街頭攝影者，則扮演著「城市之眼」的角色，把所看見的城市各種影像紀錄下來。街頭攝影並非是漫無目的，一個自省的街頭攝影者，大多在其出門前便對走哪一條路線、自己要拍什麼或怎麼拍，會有所抉擇，或許過程有一些非計畫的隨興拍攝，但也都在其個人理念的原則下進行。人往往被專家或非專家者，規劃在許多不知如何前往的動線裡，以及前往後卻不知往哪裡去的迷惑。但是街頭攝影者卻不可迷失，而要在城市這麼大的迷宮裡，找到自己攝影理念的出口。

我想在「城市之肺」裡過濾沾染了塵囂的自己後，結束今天的街頭拍攝活動。要回到出發點的火車站已有一段距離，勢必在夜幕垂下前回到車站已不可能，我就再趕緊轉到另一條街道，是捷徑，過一個高架橋，再走入地下道，穿越地下商場，然後找到一個出口，我卻像一隻地鼠探頭而怕被打再縮回洞底下，但在我奮力走出地面後，感覺隨之改變，我好似變成一隻誤闖城市街頭而忘記回家的貓，睜大了瞳孔，靠著記憶和現實的共振，去浮現一條可以回家的路徑。然而，我已放棄現實世界在鏡頭中影像的平衡，放棄深淺的對比、放棄形體的清晰、放棄銳利的鋒芒、放棄色彩的濃度、放棄顯眼的刺點，因為這些使影像太飽滿，失去了探索的餘地。

我想，黃昏之後，在回家的路徑上，我會把腳步放慢，埋入城市的夜色裡，繼續在城市記憶地圖上進行探索式的街頭攝影。

刊於《文訊》雜誌437期2022-3。

■ 在房間裡的攝影

　　昨夜預備好今晨出門去攝影，沒料到竟是灰濛濛的陰雨天，不利於在街道行走及拍攝。失去了光線，我看不清這世界的景深。失去了行走的空間，我探索不到攝影的邊緣。我坐在背靠著窗口的一張椅子上，打電話給攝影好友HM，我說我要先在房間裡一個人旅行，等候天色稍微放亮一點再出門去。

　　我曾和HM一致認為：攝影，基本上是一種旅行，然後是一種獵取。旅行本是輕鬆而愉快的事，帶著相機時獵取影像，卻需要全神貫注。旅行和獵取兩種不同狀態結合，成為攝影的生活形式，甚至內化成一種精神哲學。也就是說，攝影就是要這麼做。

　　HM說：「好，你就一個人在房間裡定點旅行，結束時再傳訊給我。」當然他知道在房間裡旅行就是在房間裡攝影。這樣的旅行，沒有起點和終點，只有定點，那要如何旅行？HM原先曾提供他的方式給我參考，他是站在房屋中央，拿著相機，像拿著機關槍向四面牆壁掃射，哇，這多瘋狂、多刺激！後來他修正了，掃射在攝影上是錯誤的行為，如果面對獵物，而將之一一射殺，無一倖免，那是一種殘暴。他改成先關閉屋內所有的燈，然後用一盞或兩盞可以移動的小檯燈來照射，每照一個地方，就拍攝一個地方，他說照到的地方總有一個他想獵取的影像。但我沒學他這樣拍攝，我是用自己的心靈，在一格一格的回憶裡

旅行，去等候屋內可能複現的往日影像，再拿起相機去獵取，比如：我回憶進到屋內的親人和朋友，曾經坐在哪一張椅子對話，曾經在書架裡拿出詩集來吟誦我的詩作，曾經在窗口拉開窗簾時一隻鴿子飛起，曾經在屋角嬉戲找到遺失的玩具，這件件往事豐富了屋內的影像生命，雖不可能再拍攝出來，卻足以讓我在屋內旅行半天，用回憶的心情獵取了另一種空無的影像。

攝影，的確是隨時隨地皆可進行的事，就算是只在一個密閉的空間裡，只要有拍攝的渴望，都能對著鏡頭裡的東西按下快門。尤其是空間為我所熟悉，閉眼都可找到任何物品的位置，雖然關燈無光，仍無礙於行走。屋內若有動靜，我習慣以耳朵接收訊息，拿著相機拍攝訊息的來源，那來源必有可拍之物。在自己的房間，我很輕易被記憶召喚，和自己的過去不斷的相遇，這就是在熟悉的空間旅行的好處。記憶開始倒帶後，就會想起哪一個角落或哪個物品的存在，我就以相機再次獵取它，影像卻已非當時原貌，但隱藏著的，只有我知道它往日的故事性，比如一個購自異地的老舊陶器，讓我想起售者老婦滿臉的皺紋，以及她敘說失蹤的女兒時的哀傷。影像裡的故事和情感，最真實的，只有攝影者才能還原，但這是非常困難的，不易透過鏡頭拍攝出來的。或許影像的作者如何說，和觀看影像的閱覽者如何看，並不會站在同一個思維的脈絡和視野的角度。

我在屋內許久，想得多，但真正拿起相機拍攝的，約只確認一兩個鏡頭，我拍了一架粉紅色的電風扇和其影

子裡的電風扇，也拍了懸掛在壁上的月曆女郎和映在鏡子裡的月曆女郎，這樣兩張影像，光線微弱，但因影子或鏡子和原物特殊的組構，在鏡頭中有一種迷幻的感覺，才成為我想要拍攝的影像畫面，而這兩張攝影，並沒有以記憶為基礎。我打電話告訴HM說我拍攝了兩張影像，並非在記憶中獵取，而是偶然的新發現。HM說：「在你日日生活的房間，怎會有偶然的發現？」他的質疑我難以辯駁，因他非我，怎知不會有偶然的發現。他說：「在熟悉的空間裡任何你獵取到的影像，都是你熟悉的，不是發現，也非偶然。因為熟悉，它曾經是記憶。」如果HM這樣說是正確的，為什麼那些影像都鎖在記憶箱裡，而今才自動打開讓我看見？或許，我沒有完全熟悉過自己的房間吧！所以，任何被自己忽略的物品，或忽略物與物之間的關係，這些就不會成為記憶，也就不會成為被記憶找回的影像。

與我生活多年的房間，竟然出現一些記憶中沒有的新影像，它陌生得令我訝異，令我比與舊影像重逢更加欣喜。既然有些影像不是從記憶中來，那它是從何而來？我雖與HM有了不同的看法，但經過討論後，卻有了一些共識，即攝影者對影像的產生有了兩種方式，一種為實，一種為虛，凡是藉記憶而拍攝的影像為虛方式，非藉記憶而拍攝的影像為實方式。記憶是心靈的土壤，它把攝影者熟悉的影像種植在裡面，當攝影者回到記憶中，就可能在思慮時遇見那些影像，而將之拍攝，影像的產生，是在心靈的空間完成的，所以它是虛的，是內心的投影。另一種實方式產生的影像，則不必受記憶左右，不隨內心的起伏變

化而改變，它被攝影者拍攝時沒有過去的影子，沒有過去的故事和情感，它是以自身的具體形象獲得攝影者的青睞而被獵取。在影像完成後，虛方式產生的影像得由攝影者的記憶說話，告訴觀看者如何得知影像的內容及意義；實方式產生的影像，可以靠本身的內容來說話，不必攝影者介入，任由觀看者自己從影像中找尋解讀的脈絡和影像的主題意涵。

我的攝影常在虛實兩種產生方式之間遊走，也就是說，不會因侷限於一個方式而使攝影失去拓殖的可能。然而在一個自己熟悉的房間攝影，的確是受記憶的驅使，採用虛的方式會多於實的方式。當不受記憶驅使而遇見的影像則會有一種陌生感，引誘攝影者注目、好奇及一連串的追蹤和拍攝。當然，這陌生感失去後，也會成為記憶。我住的房間幾乎很難再有陌生感了，為了攝影，所以我必須不斷的出門去旅行獵取，像一隻行走的豹，從房屋的牢籠裡躍出，找尋更多更多的影像。

我以回憶和思索度過緩緩流動的時間之後，屋外天色稍轉微晴，我推開門，迎面一片灰青迷濛、色調深濃，像是迷境在前展開，我立即電傳訊息給HM，跟他說：我要出門了，一起旅行去。我準備好從攝影是一種定點旅行，走向攝影是一種不定點旅行，亦即是一種在不同空間的旅行。我說：能不斷移動，是攝影最迷人也最具考驗的事。

刊於中國時報人間副刊2022-2-22。

▋ 旅行到海邊的攝影

　　我與HM各自帶著相機，相約在一個城市邊陲的站牌下車，開始不定點旅行。我們想要拍攝空曠的影像，所以遠離城市，讓所有狹隘感、焦躁感、嘈雜感全留在城市的牢籠裡。面對一條通往海邊的道路，我們有了想像，HM說他像要走入一幅風景畫裡，我說這條道路像溪流，我像一葉扁舟要流向大海。

　　攝影一開始有了想像，想像就會變成拍攝的藍圖，往想像的畫面去構思塗繪，自是難免的事。首先，我接受了想像，並延伸想像藤蔓的幅員，但HM說要跳脫想像，不受想像支配，他要腦筋更清晰去面對眼前的現實景物。自此，HM雖與我同在一條攝影的路上，卻是各自以不同的方式向前走著。這條路到達海邊約有三公里之遠，會通過幾個可以駐足拍攝的點，在半途，也有可能隨機遇上拍攝的對象，HM說：「對象即現實。」我說：「拍攝即非現實。」

　　非現實是在想像之中，卻根基於現實。現實經過拍攝而成的影像，卻因為添加了攝影者的想法，致使與原來的現實有別，所以成了非現實。HM說：「讓現實的影像純粹是現實，別過度干預影像吧。」或許，我和HM是在不同層次的攝影認知上思考，何者才正確，這並不重要，最後要看的，是以影像為準。我們繞過了這個話題，正如繞過了一個百姓公墳地而進入了村莊。然而這個墳地成了

我們攝影的第一站，拍下了各自想呈現的影像。我拍的時候，有一隻黑鳥自墳墓上躍起飛到後端潮濕的草叢，往空茫裡消失了，黑鳥彷彿是被人類遺棄的靈魂，驚慌躲避。我想，攝影可能是對這世界的一種驚動，驚動了原本世界裡的安寧和秩序，而攝影者往往不自覺，就會造成不能恢復的憾事。HM說：「現實混入想像，許多事情變得窒礙難行。放心去拍攝吧！」

彎進村莊裡，低矮房屋老舊，處處盡瀰漫著沒落感，有人居住的卻是門扉半掩，無人居住的瓦片殘破、牆垣傾頹。我們停在一座開放的院落裡，對著四面的屋宅尋找拍攝的畫面。這座院落堪稱是村莊裡的古宅了，被當作村里民的活動中心。有幾個小幼兒在嬉玩，坐在一旁的是照顧幼兒的老人，如果拍攝這樣隔代親情的畫面，必然溫馨感人。HM去和老人聊天，我知道這是拍攝人物的前戲：先和拍攝對象談話，融入對象群體，再在不違犯的情境中拍攝對象。我則在幾棟屋宇之間遊逛，想像自己是生活在這裡的人回來探視，尋找往日留下的種種痕跡。我對話的對象不是人物，是那些屋宅空間裡時間的容顏，比如屋簷下的燈泡，曾經在暗夜照亮暗夜，我問它：你照亮了哪些回來又走了的人？沒有答案，但我拍攝了它，成為一張可以敘述的影像。又如屋角的兩張空藤椅，可以浮現往日居住這裡的人物身影。我最著迷於尋找小小的物件來拍攝，卻構想著它宏大的主題，或鋪陳其深遠的背景和情節。攝影如此，寫詩亦如此。

這座院落的內牆下，有陣陣的桂花香味飄浮著，我走

過時，彷彿在一個故事裡穿行，跟蹤著故事裡的人物，拍攝著他們的背影。我是否進入了元宇宙？我是否可以把元宇宙裡的世界景象拍攝下來，再輸出到現實世界，成為我的攝影作品？我將我這種想法告訴了HM，HM大吃一驚，說：「虛擬攝影將要實現了！拍攝虛擬世界，輸出到現實世界後，其影像是真亦是假，無須分辨了。」他似乎以預言的口吻宣告了攝影的另一種可能的未來，我不由得相信了他，因為我從詩的創作跨界到攝影，就想在攝影上走入詩的虛擬意象裡，每次攝影時，我會不知不覺的陷入這種想法裡。

後來，HM帶我退出村莊裡那座虛擬的院落，趕往海邊去。途中要經過一條圳溝，再經過一叢叢的防風林，就會出現灰色的海邊沙丘。有隻孤鳥在沙丘上撲撲展翅欲飛，恍若從沙丘裡伸出的一隻手掌，手心手背不斷翻轉，為著生存而奮力掙扎。我和HM同時透過各自的觀景窗拍攝，在相同的瞬間，以不同的角度和構圖記錄了可能一樣的畫面。我們看到了沉默的台灣海峽，水光和天色一樣灰茫，也許不久會再下雨，再起一陣風，浪潮會漲，然後淹沒我們的腳踝及在沙灘上踩踏過的足印。

我們想要拍攝的空曠出現在眼前，環顧四周，地平線和水平線相繼遠去，好像到了地球的邊際，而整個天空如懸掛的巨大帳篷，罩在我們的頭頂上方，有無止盡的雲層變化和氣流旋轉。這景象太震撼我的視野了，無比遼闊，空蕩蕩的，無任何阻擋物。平常不拍攝風景的我，終於知道風景的魅力難以抗拒，不得不拿起相機按下快門。但

是，我獵取的影像竟然毫無主題物，眼睛不曉得要注視畫面的哪裡，沒有一個注視點，只是一片寂靜的空曠。HM說：「有的，蹲下來，甚至趴下來，把視角放低，任何一截浮木、一個貝殼、一塊礁岩、一粒沙都可成為焦點。」我想起詩人管管的詩作〈空原上之小樹呀〉，他說的空原是在天邊，不是近在眼前，所以他要跑過去，跑到那幾株小樹站的地方，可是，又會看見遠遠的天邊的空原上，也是有幾株小樹，他恨不得再跑過去，如此反覆的看見及反覆的跑向不同的空原，最後和幾株小樹一起哭泣了。這首詩把天地之間無止盡的空曠感和人的渺小感之悲哀，完全表現出來，比起攝影畫面更令人震撼。我想，我無法以攝影做得到詩作裡的空茫和哀傷。

詩作的詞語有如鏡頭中的影像元素，攝影是在組構影像元素，使之成為一幅影像作品，沒有影像元素，畫面便是一片空無，有如一首無意象的詩。攝影的沉溺感讓我陷入自己的矛盾裡，只能讓空無的影像和詞語連在一起，像拉住詞語的繩索，影像才不會令人無感。我跟HM說：「空無的影像，用命題決定意義。」這即是詞語的力量，攝影者也須具備，進而讓觀看者隨著命題意義去欣賞影像。但我不會堅持影像一定得由攝影者下標題，不會說話的影像亦可由觀看者去自我命題，依自己的回憶或情感去進入影像裡。在空曠的海邊，我們似乎放了許多詞語在拍攝的影像裡，因此可以不斷的和影像對話，喚醒影像活過來，內容雖似空無，但實有既寬且廣的生命力隱隱浮動。

我們待在空曠的海邊許久許久，不知拍了多少張影

像，我竟然還期待漲潮，以便涉在茫茫海水中，體驗沉浸式的無懼和信仰。或許，對於攝影的追求，我已是呈現過度著迷的狀況，不知其身陷危境的後果。眼前海邊沒有極亮的白，沒有極暗的黑，我是走在灰色的地帶。HM把我從幻想中拉出來，說：「天色漸漸黯淡，雲層降低，在雨水傾瀉前，我們回去吧。」回到現實嗎？鏡頭裡的影像不就是現實？沿著來時路往回走，那一條圳溝不見了，那一叢叢防風林不見了，村莊裡那座院落不見了，那一個百姓公墳地不見了，只有城市邊陲的那個站牌還在，我們用手機APP查公車時間，再十分鐘，公車就來。

坐上公車，空曠的海邊離我們愈來愈遠，不會遺忘的攝影體驗漸漸成為記憶。我閉上眼睛，想像公車行駛在蒼茫影像裡的一條公路上，往燈火亮起的城市而去。

刊於聯合報副刊2022-02-18。

攝影迷境

中卷　攝影作品80幅

■ 攝影命題是創作的完成

　　我深知給一件攝影作品命題並不容易，太直白說攝影內容是什麼的標題，毫無意趣，但要從直白轉換為以象徵、隱喻、暗示、哲理的語言命題，得跨越許多難度，做許多深層的思考和調整。

　　攝影作品與文字標題結合在一起，在閱讀上，加深了閱讀時對攝影作品的印象。這是一個從閱讀心理學上設想的貼心設計，力求讀者在閱讀一本攝影集時，在文字標題的思考下，能對每一幅影像都有深度的凝視。當標題在閱讀者眼中多停留一點時間，這往往能挈領整幅影像的意涵；當影像陷入歧義之途時，標題無疑是較能帶領讀者往攝影者設定的方向去解開影像的迷霧，撥雲見日找到光亮。

　　以前流行過在作品發表時，不給題目，展出時，在作品標籤上寫上「無題」二字。無題有好處，是讓閱讀者直探作品本身，自己去挖掘影像核心，不接受閱讀時的任何外在指示，就連作者定的標題也不必。但這相對的要求，是閱讀者的審美修養必須有一定的程度，才做得到對無題作品的閱讀，否則並不容易進入作品。

　　看到作品標題，或許會猜到作品內容是什麼，但有些標題可能只是一種藉由，就是所謂的借題發揮，一定要掀開標題到影像裡面，才知道盒裡乾坤。總之，影像標題重不重要，但依讀者怎麼去看待。我認為標題除了前面說

的，是閱讀該篇作品時的指示牌外，也是一把開啟作品的鑰匙，我給你鑰匙，但願你開啟這本攝影集，能看見盒裡面有許多你意想不到的東西，是那些隱喻、象徵、暗示、聯想、意象可以為影像做到的事。

　　攝影命題是創作的完成，否則攝影創作只到攝影為止。

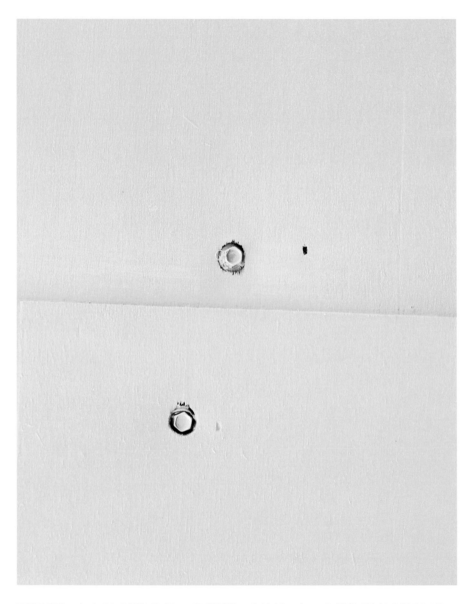

記憶的釘子封不住攝影的自由探索。拔掉釘子，放棄記憶裡的印象，開放所有攝影的門。

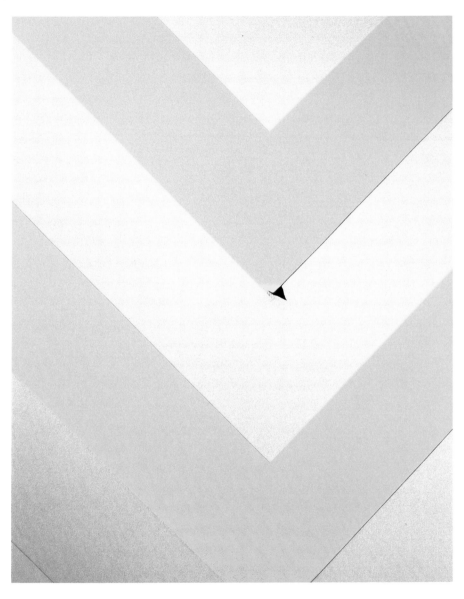

折反的觸角成為攝影的刺點，刺點不在順向，而在逆向。愈逆鱗的景象愈能成為刺點，它有無比的痛。

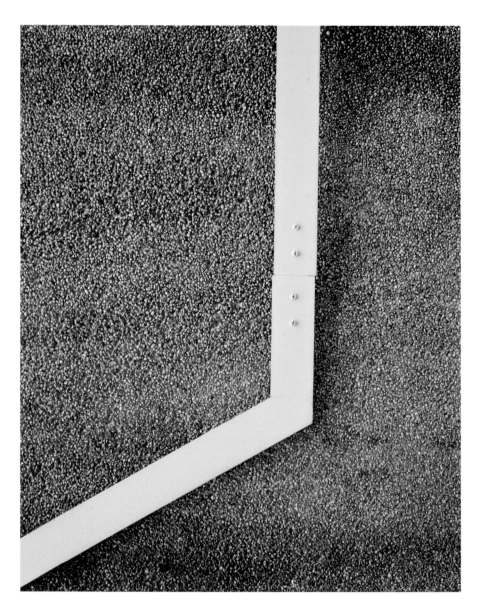

攝影的語言要和詩的語言銜接，否則攝影失去了喻說的能力。做為一名攝影者，身邊要放一本詩集。

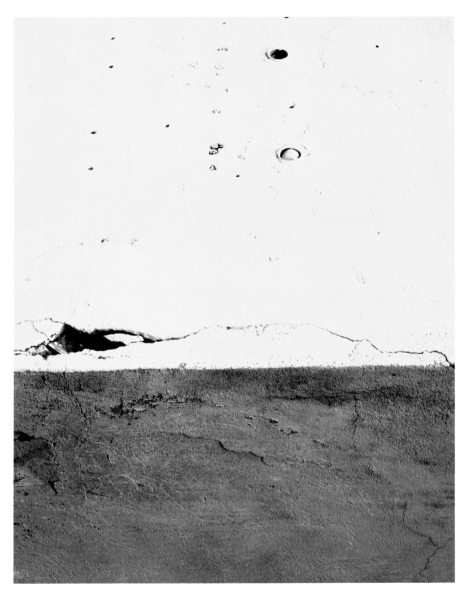

攝影把一面崩裂的牆當作漠地，是以喻說而產生的想像畫面。攝影者
喚醒觀眾的，是照片裡的想像。

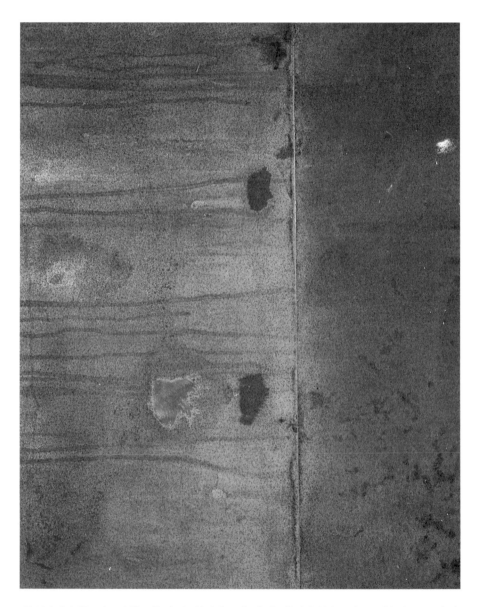

攝影在萬物之中找到聲音的符號，聲音的符號是抽象而流動的，攝影能凝固它，使之成為影像。

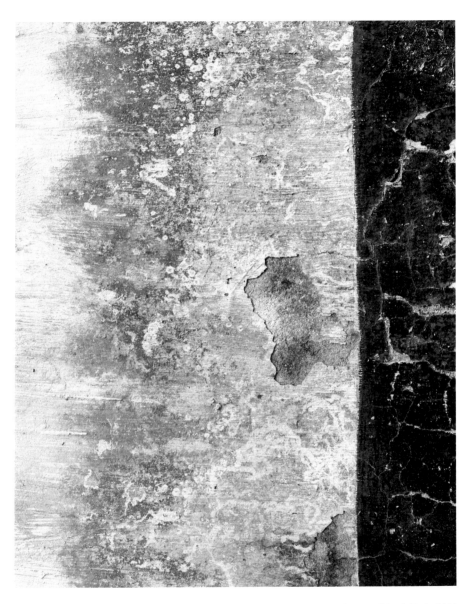

攝影記錄空間在時間裡的毀壞之象，但不能保證那看不見的毀壞也被記錄下來。攝影者不是萬能的記錄員。

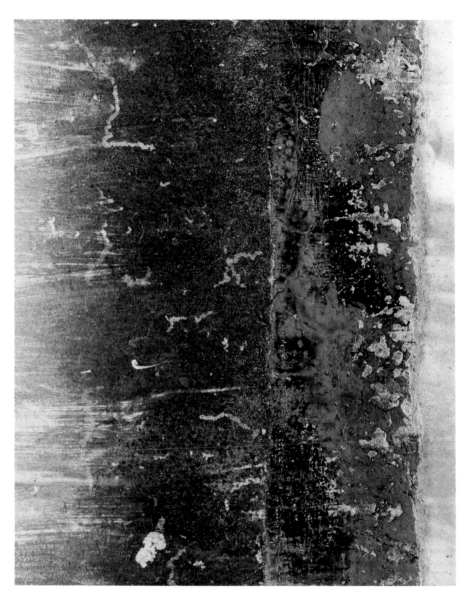

攝影是一種向內心之神禱告的方式，祈求赦免其在攝影時造成的過錯。每一次攝影，都是一次禱告。

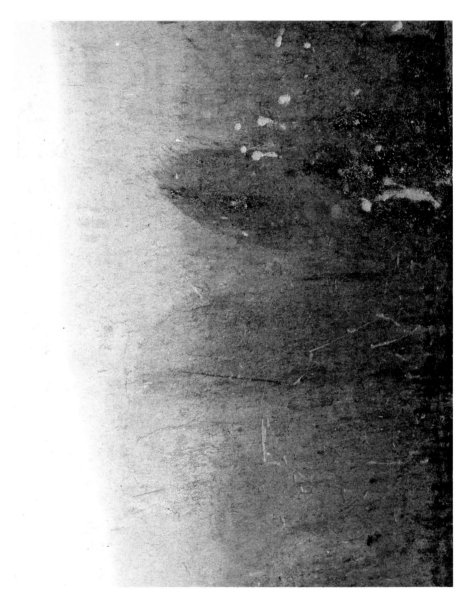

攝影以蒼蒼茫茫向清晰告別，或以清清楚楚向模糊告別，都是為了某
一種景深存在的必要。

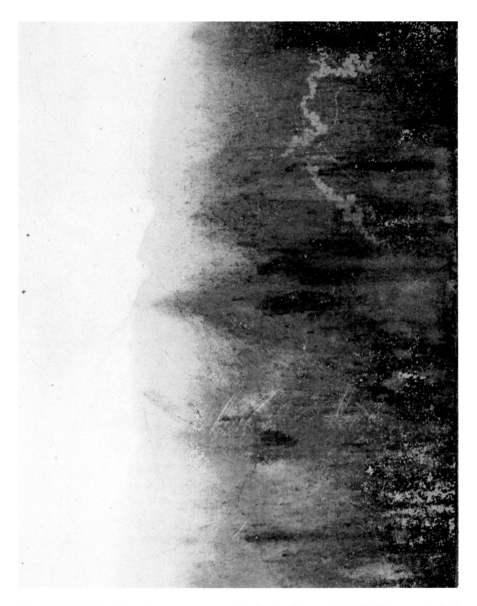

在攝影時放入真情，則照片裡的景物變得親切；遺忘最快的，往往是攝影者用情最淡最薄最少的照片。

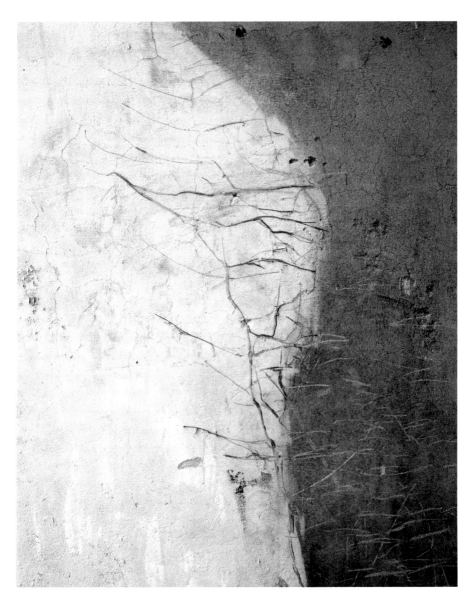

天灰青、草枯黃、土熟褐，成為影像色調的韻味，但色調如果後製，則失去了自然的韻味。

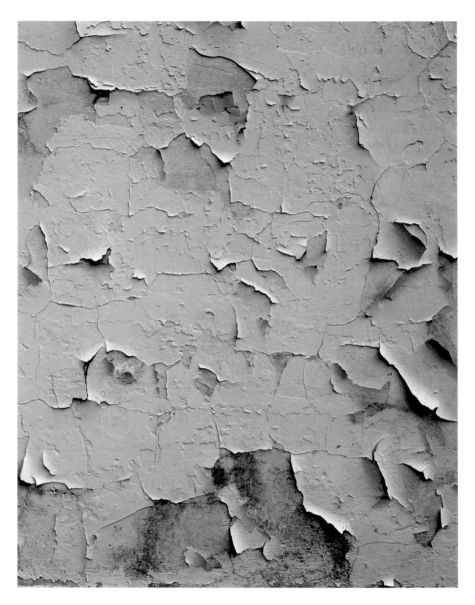

攝影者必須這樣做：拍攝現實的表象再敘述現實的內在。表象能拍攝，內在卻須敘述，攝影作品才算是完整的表現。

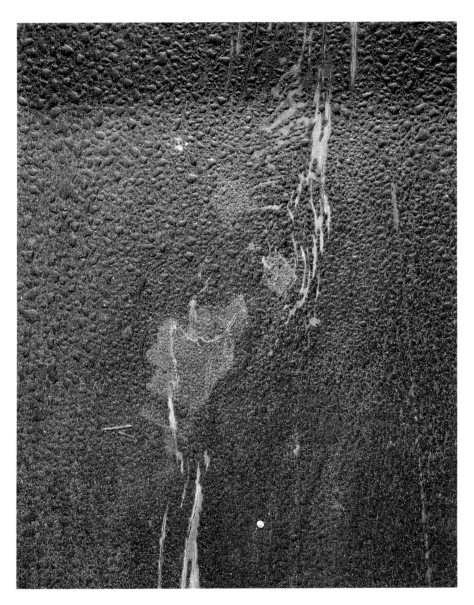

從現實的內在緩慢呈現出來的，會令攝影者思慕、愛戀，就像所愛的人對你說出的情話，不自覺的被打動。

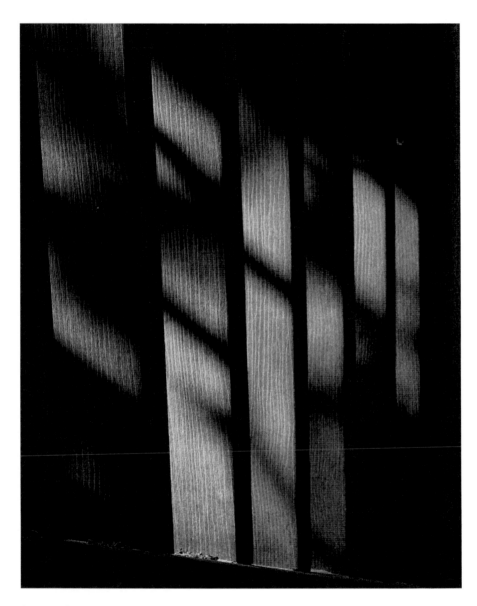

每一層每一疊的光影，都是攝影者的回憶冊。而新的光影則是在未來
等候，等候攝影者製作成未來冊。

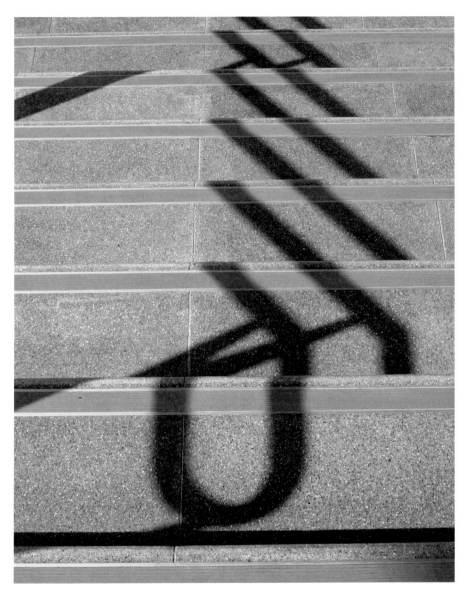

沒有光影是永遠停留在現實空間裡；攝影是把握瞬間攔截稍縱即逝的
光影。但留在照片裡的光影也會成為過去。

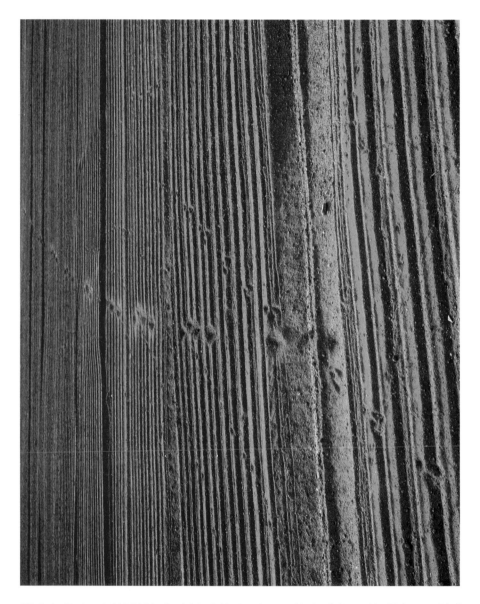

攝影者的一生是從遠方而來向遠方而去，沒有留在原地的腳印，必須無時無刻向遠方漂行。

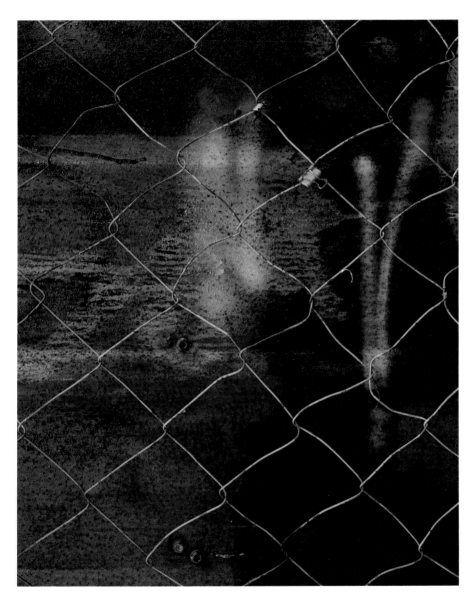

攝影者的心靈需要夾住一些情感，夾住一些疼痛，攝影才不會變得麻木
不仁。無痛的現實攝影，失去共鳴。

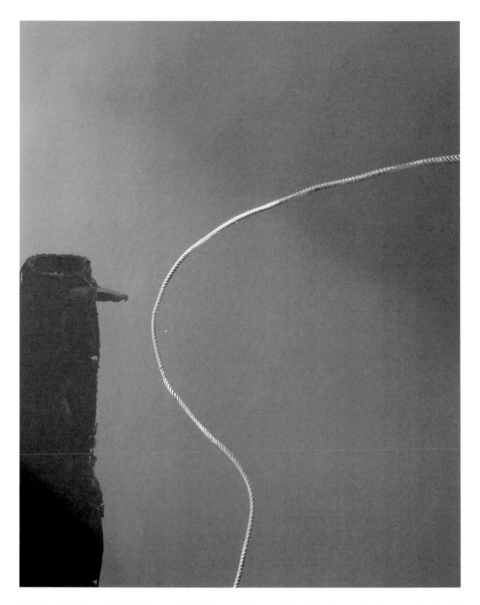

攝影是不許快門顫顫巍巍的懸浮之神。要定睛去看見瞬息之間的變動，預測可能的位置，攝影才是神。

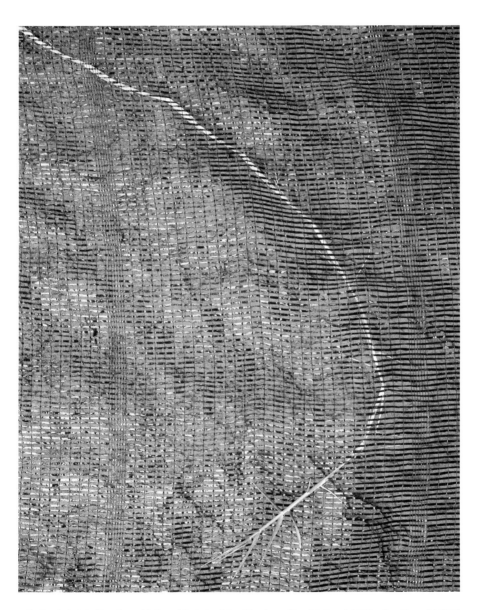

攝影影像一陣春風，提供生命蔓延的跡象。春風吹，草葉生，所以我們拍下了許多動人的影像。

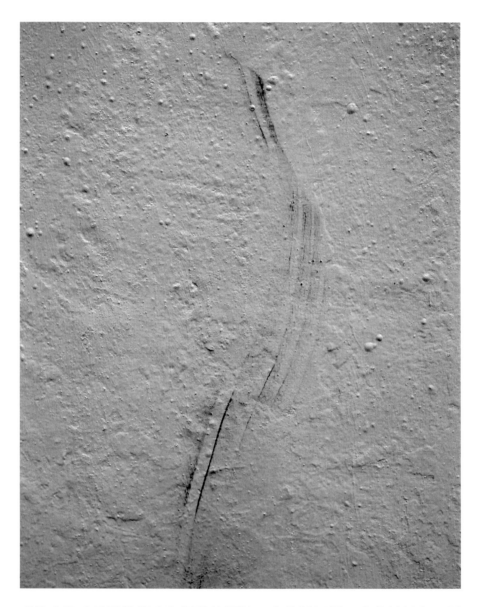

事件之後才是尋找傷痕和攝影的開始，也許是短暫，也許是長久。攝影一直進行，一直尋找事件。

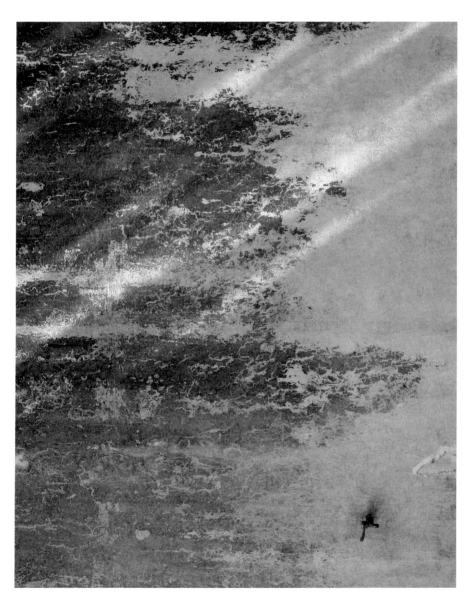

用眼光投射角落。角落裡，也許有一個精靈。

置放於角落之物，會頻頻問候攝影者的眼睛；關心角落、看見角落，

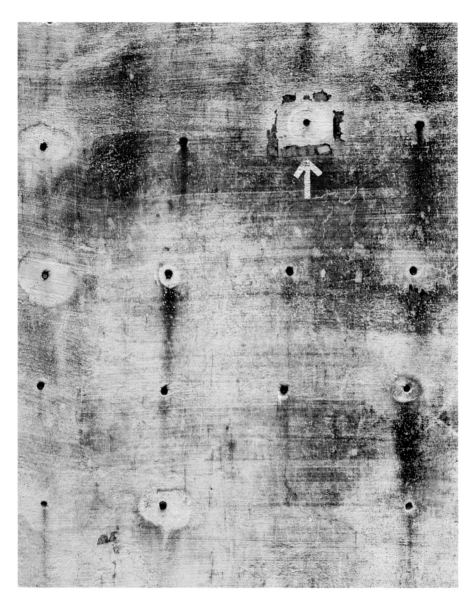

畫面上的符號，指引觀看者的視線動向。攝影者找尋現實中的符號，或化身為符號，把符號的意義帶進畫面裡。

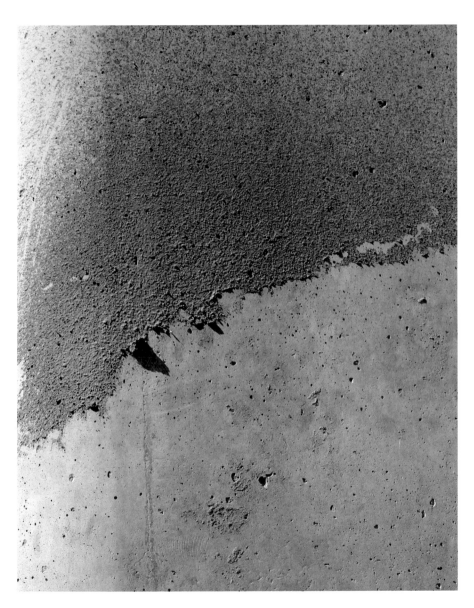

攝影者需要勇於抵達生命的邊界，去看見生、看見死，去越過邊界，
看見永恆。

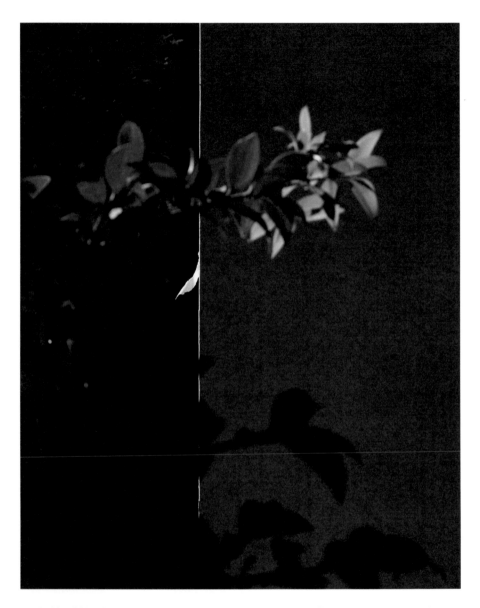

攝影接受的景象訊息，像一張微閃的紙片。訊息，往往不是全面，只是一點點，卻常常被視而不見。

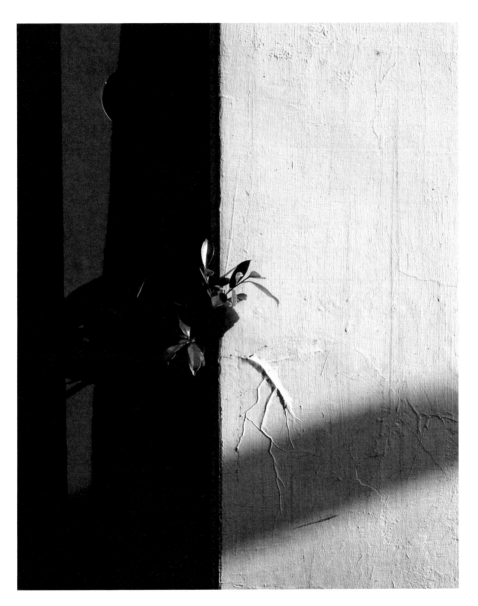

根部的擁抱是深擁，枝葉的擁抱是淺擁；攝影者如何擁抱攝影，不要只是枝葉繁茂被看見，而要根深柢固。

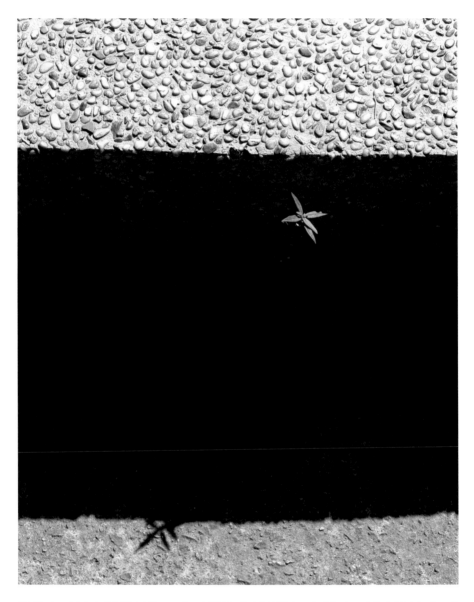

攝影有時是自戀的行為，自己投影在鏡頭裡；攝影者要會反思如何愛
自己，才知在攝影時如何不會傷害別人。

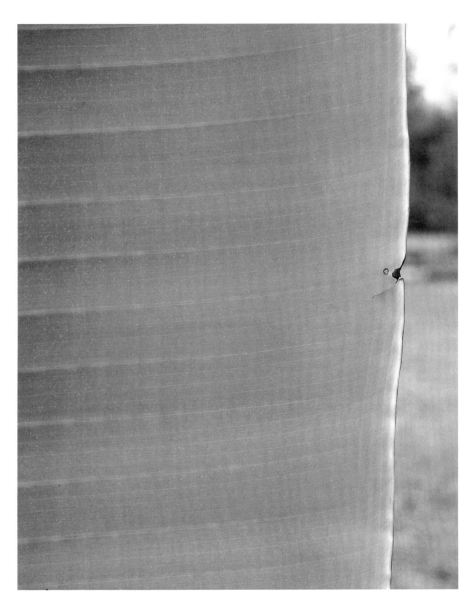

在邊陲攝影，如果看得見變化的徵兆，就是緣分；一個創作者，離中心愈遠，愈與創作有緣，攝影者也是。

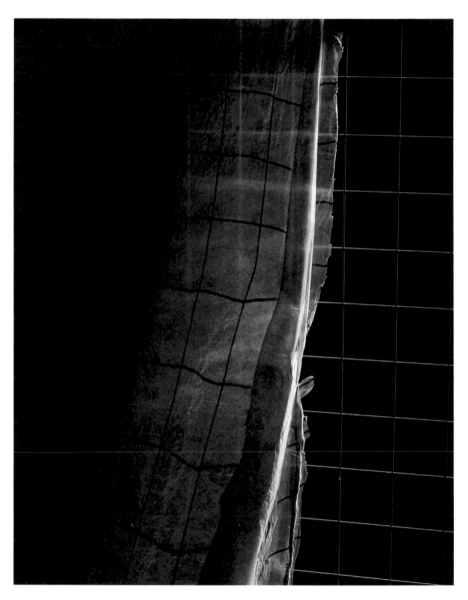

在無人的空間，用攝影掀開寂靜世界。世界中，萬物不受人類干擾，才願意把自己安置給攝影者。

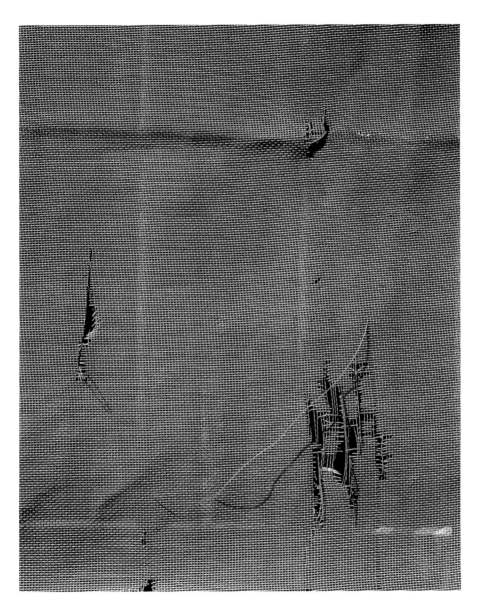

照片裡有像貓抓破的傷痕，都因為愛過攝影；愛過攝影，必留下痕跡；最痛的傷痕在心底，無法拍攝出來。

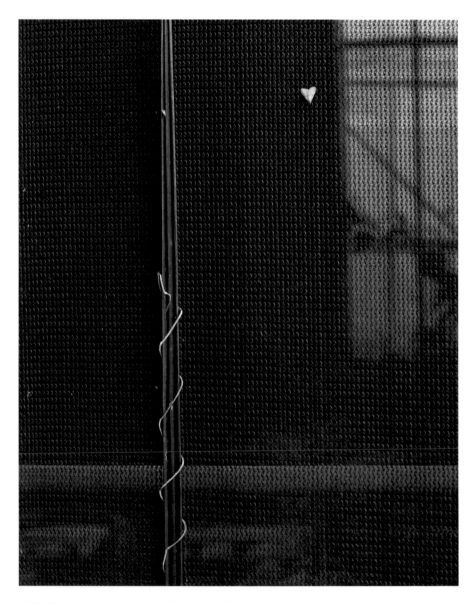

攝影若是天羅地網一般的設計和佈局，必然是一個大任務、大工程，攝影者不會單純只透過鏡頭看一切。

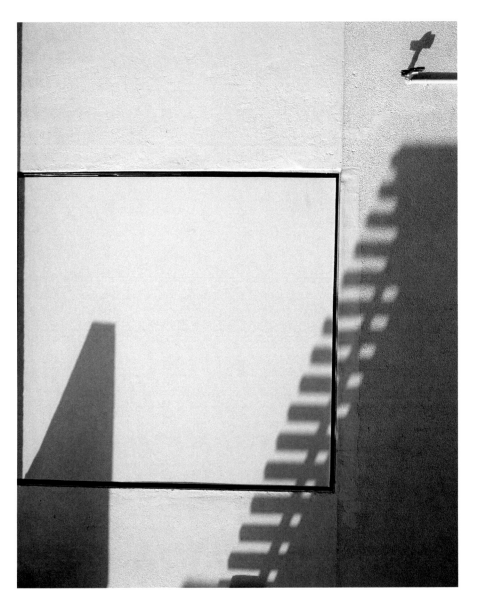

午後的日光理性，陰影理性，攝影理性。理性是和對象握手，而非擁抱；是注視，而非親吻。

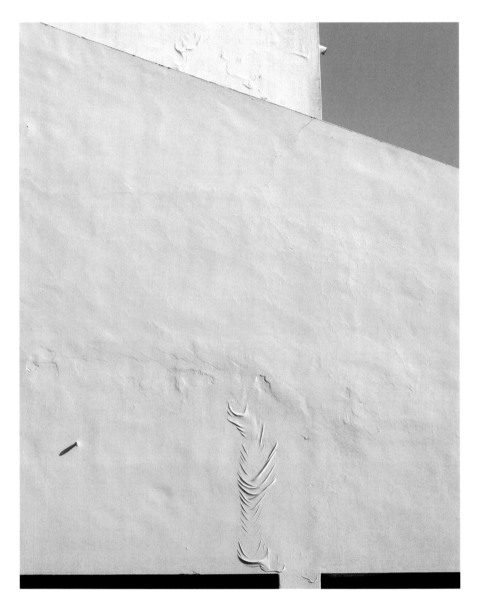

攝影是從外在跡象中看見內在跡象，這樣的看見，有兩個層面，外在
跡象是由對象呈現，內在跡象是由攝影者呈現。

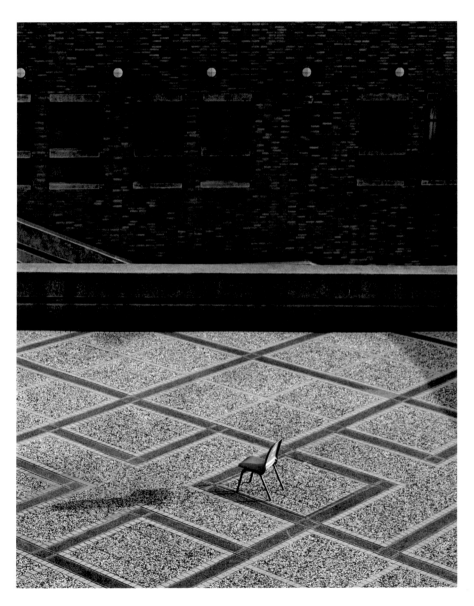

攝影者面對世界時，要像一張無懼的椅子，無懼於任何人的臀部形態
和身體重量，承受任何攝影的壓力。

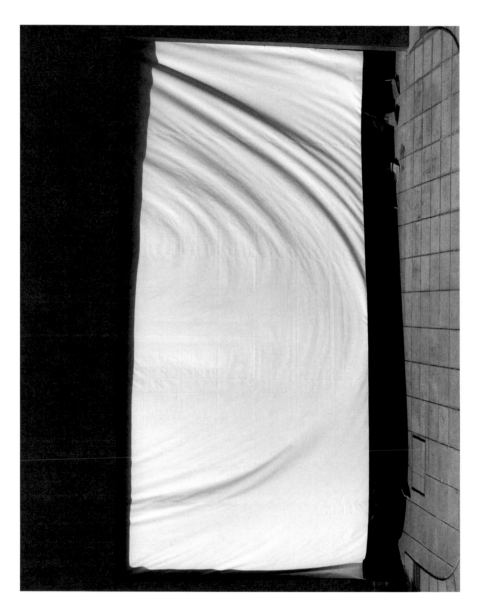

攝影是要帶你去看一塊布幕後面的隱匿，但只能提供布幕的前面給你看，因為隱匿是攝影的一種性質。

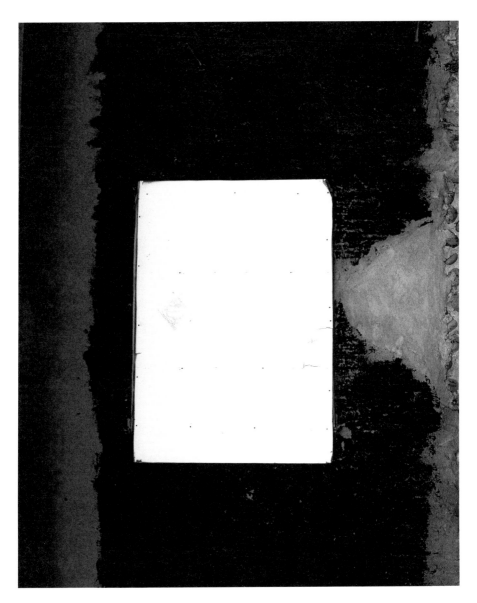

攝影者是要不斷移動，然後找到一個靜止點。靜止點不是攝影的休止符，而是衝向高潮的起點。

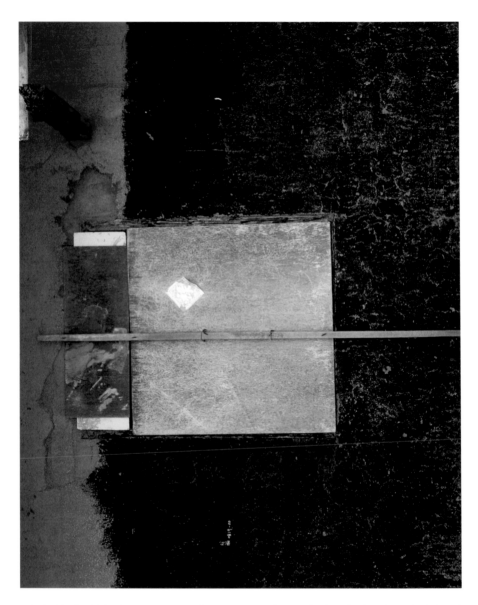

攝影很重視過程，而不是終點的結束。行走過程中最好能有攝影的流連之地，才會一再回到過程探訪。

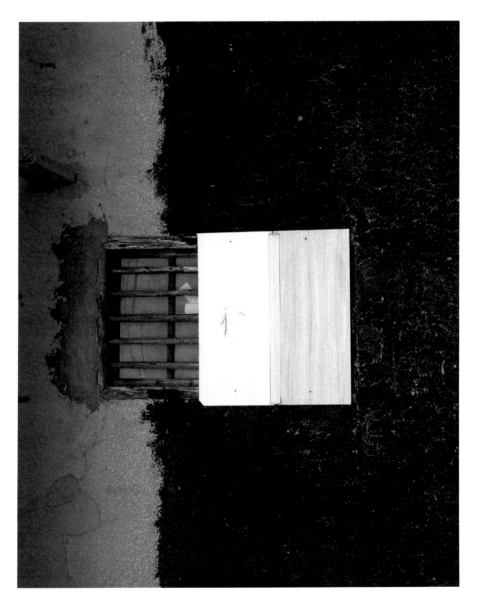

攝影者讓暮色寄宿在鏡頭裡，讓時間不朽；暮色並不永恆，它會在黑夜裡潛伏，只有攝影發現它藏身所在。

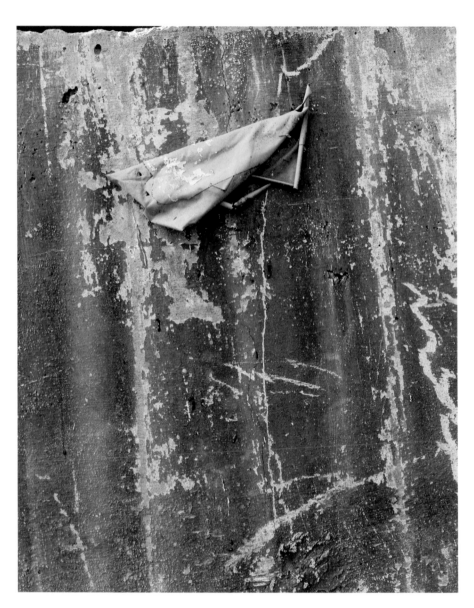

透過鏡頭觀看時間如何凋謝，話語如何枯萎。在鏡頭裡面，繁華不會長久，都有消逝之貌。

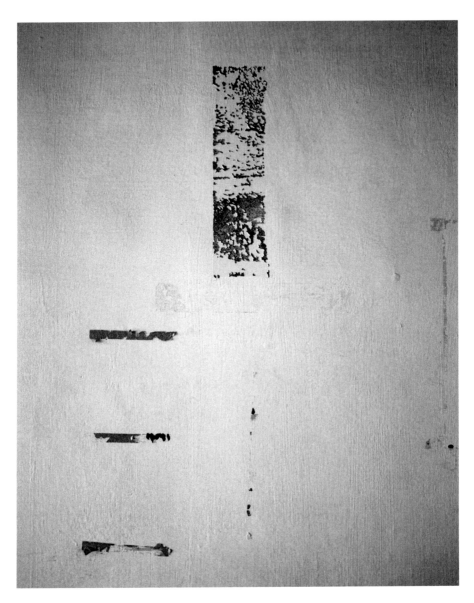

攝影，是去推測之前，而不是期望之後。攝影，是拍攝當下，當下是
由之前堆積，其原貌可以推測。

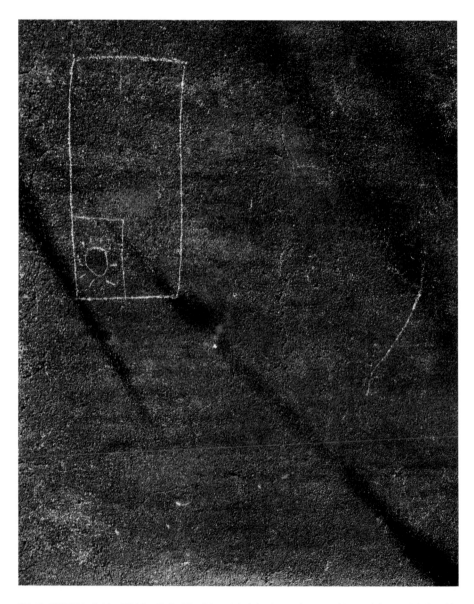

攝影能把符徵信號轉換為抽象的心靈意涵，所以現實中那些象徵的符
號，都是不能忽視的拍攝對象。

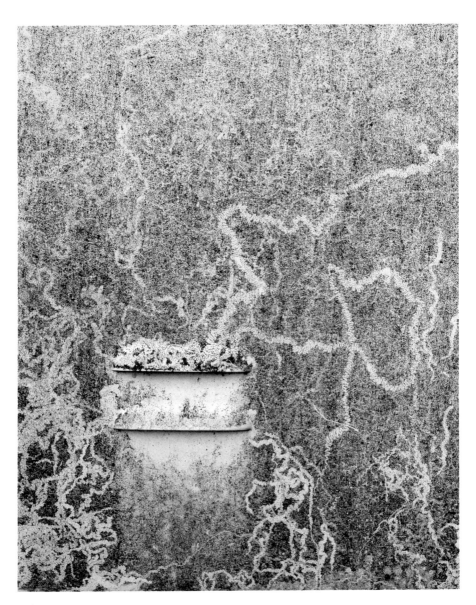

若現象可以成為幻象，則攝影就有無限的可能。幻象會在人的腦中出現，故而攝影者可以把相機當作一個大腦。

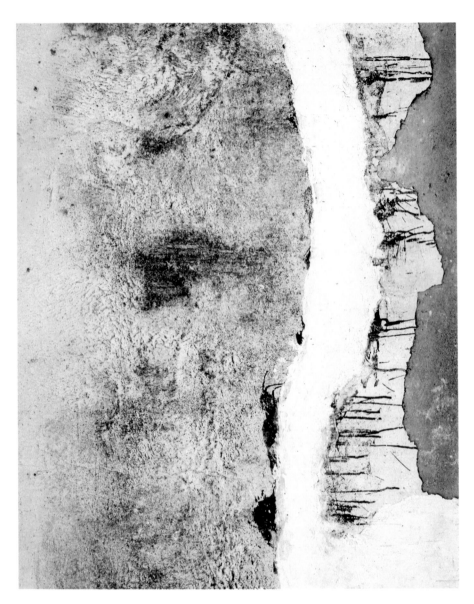

在鏡頭裡跋涉，在故事裡跋涉，在意象中跋涉。跋涉是千辛萬苦的事，攝影者一直是這樣走過來的。

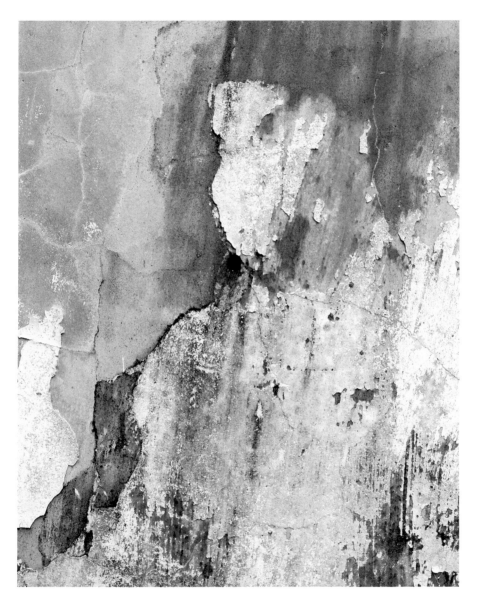

現實裡不存在的人物，可以藉由攝影，讓你看見他存在的姿勢，在照片中使他成為熟稔的畫像。

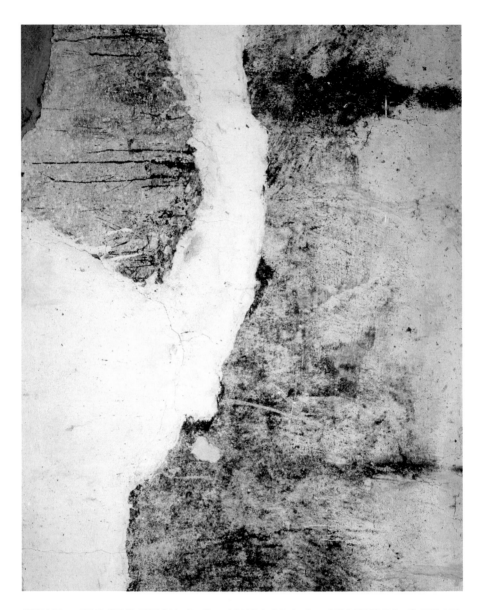

攝影是一種和對象說話的方式，特別在靜止中，聽見眼睛和嘴唇以及
表情似乎有許多暗示的訊息，都成為話語。

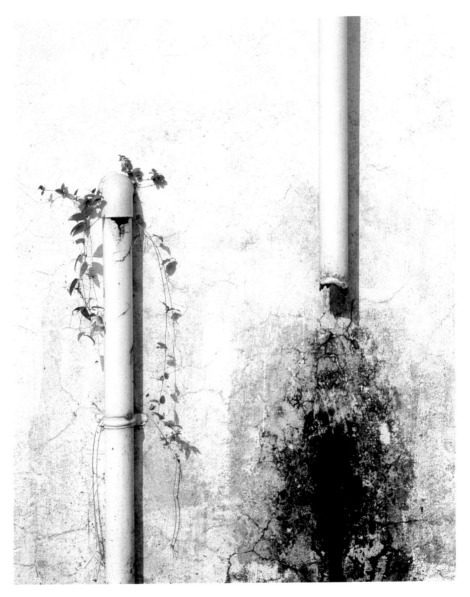

攝影者透過鏡頭，必須知道對象說出的話語，是滋養了你的生長和回應的話語，而你幸運記錄了它。

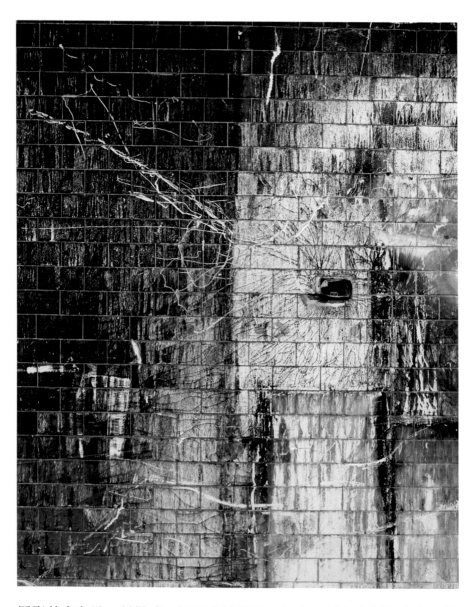

攝影基本上是一種儀式，需要虔誠以對。但它，只有在攝影者自己拍攝現實的雲台，不會成為神壇。

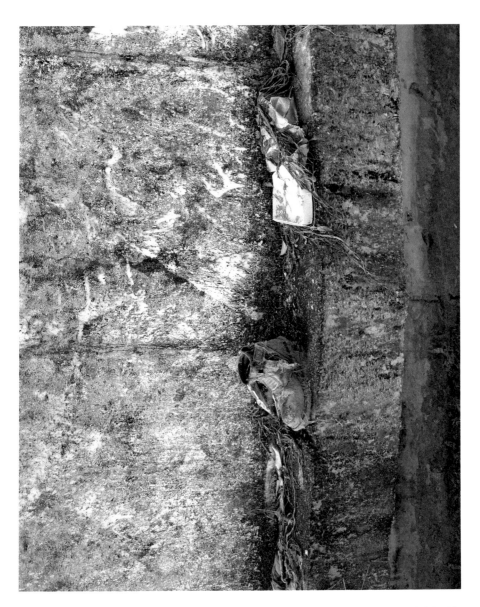

攝影者走的路有兩條，一條人間之路，一條心靈之路。但兩條路有時
會交叉，喜愛嘗試的攝影者有時會換路。

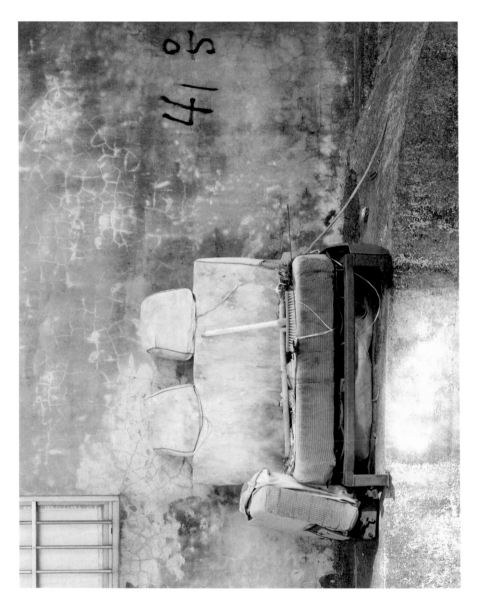

攝影能讓現在的時間和未來的時間共享過去的時間。攝影是在為時間做切片，只要按下快門，所有的攝影都成為過去。

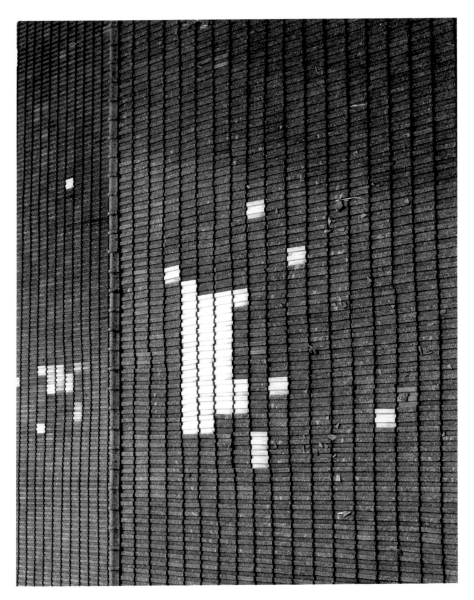

鏡頭裡，攝影者可以看見天空的星星複製星星，雲朵複製雲朵，看見模仿比真實更能讓人想像和迷戀。

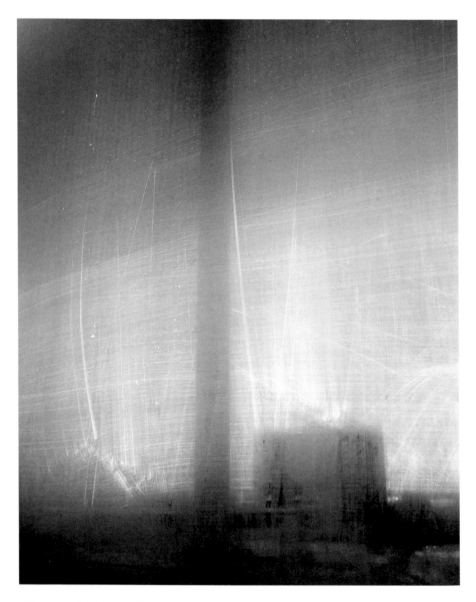

攝影是把黑夜送往黎明的夢，去迎接光。當攝影有所思，則會有所夢，
攝影者該苦思如何將夢中情景拍攝出來。

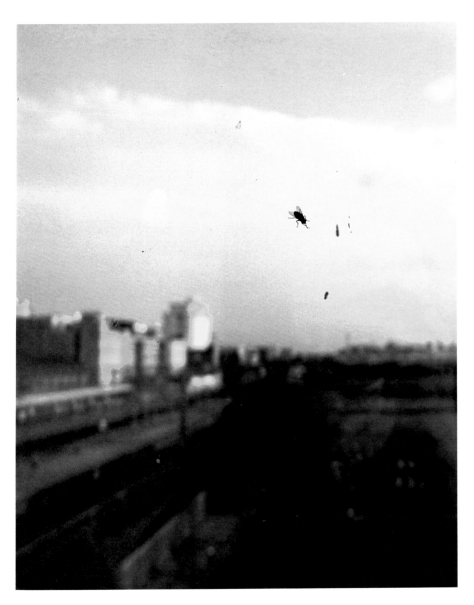

攝影面對透明，才是最悲哀的分隔與孤立。以為透明無阻，鏡頭可以
透過去拍攝，但透明其實是一種隔絕。

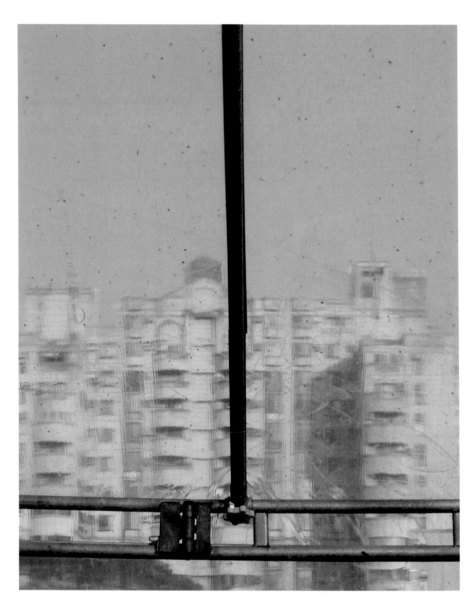

不觸及他者靈魂，攝影一直是安靜的舉動。面對靈魂，攝影者沒有理由驚擾靈魂，致使靈魂離去。

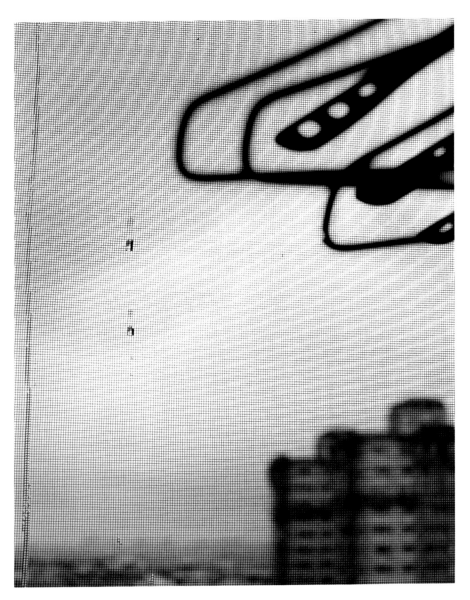

攝影能拍出情緒與感覺，足以讓人掉淚。情緒與感覺並不抽象，在我們眼裡，它們是藉萬物的現象而具體。

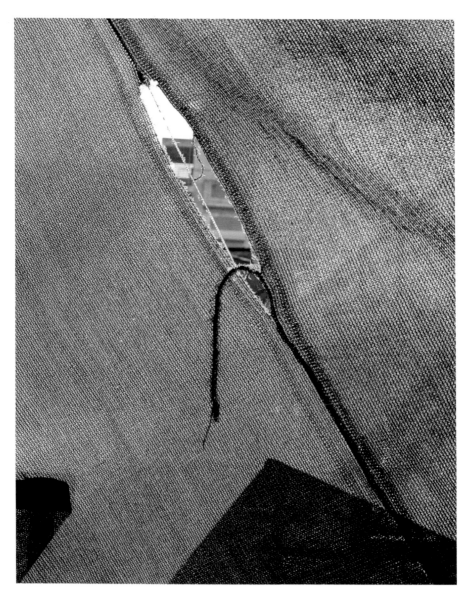

鏡頭捕捉人世間最小與最大的斷離。最小的斷離像詩的斷句分行，最大的斷離像畫作的留白，而這是攝影最難表現的地方。

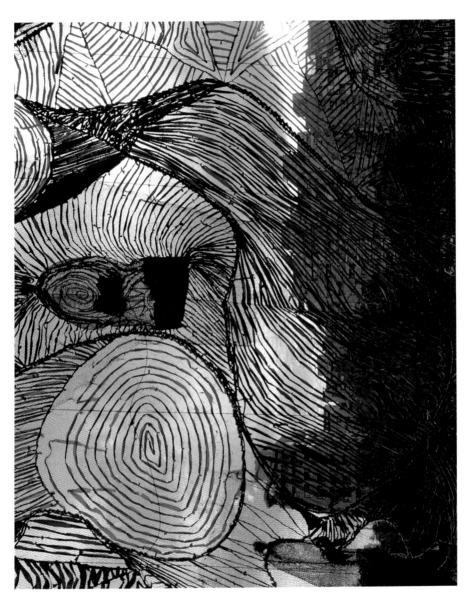

攝影是向外在空間撒出許多思維的網罟。網罟要獲的，是攝影者思
維裡的靈感，以及現實中的光和影。

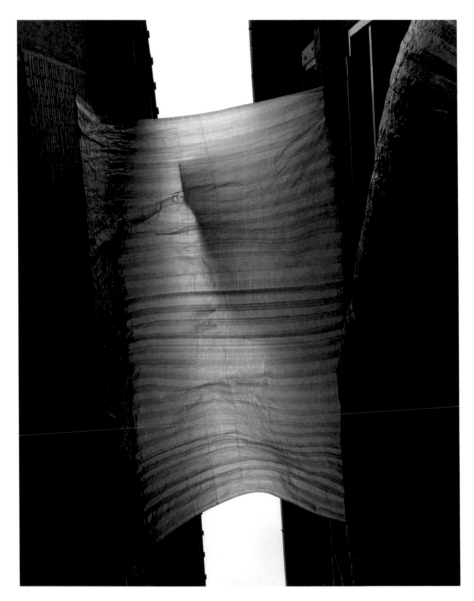

攝影顛覆了真實，乃因攝影也有想像。想像在攝影裡的成份不大，但
卻讓攝影更接近創作，更具可文學性。

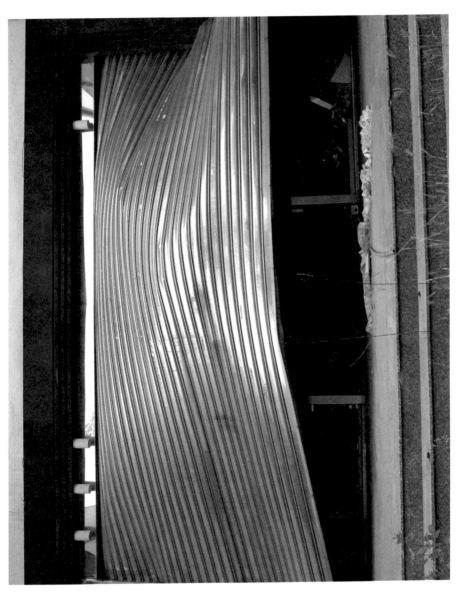

任何拍攝到的事態，都只是過程，從未停止。把同一事態前後拍攝的
照片銜接起來，事實就會變形。

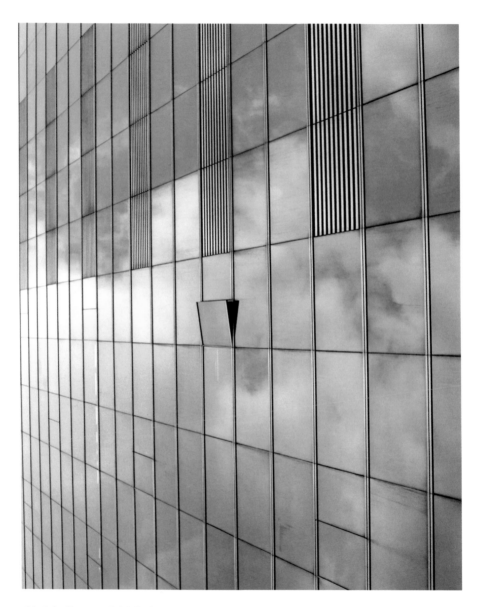

攝影的窗口，在鏡頭，在眼睛，更在於心。攝影者打開窗口，其臨窗而立的姿勢，是令人羨慕的眺望者剪影。

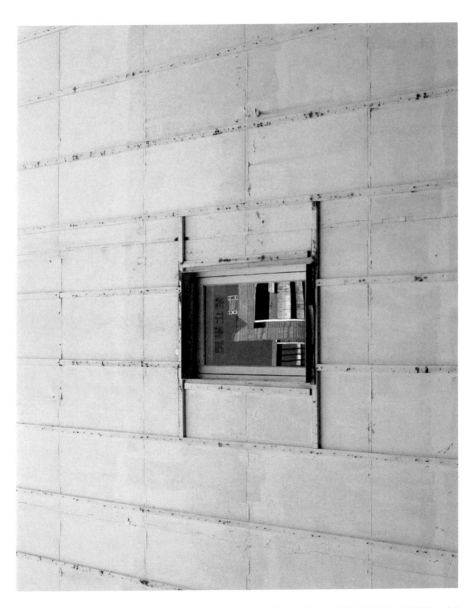

攝影要拍攝的，是話語建構的世界。人們往往通過話語才認知了世界，攝影就是為此而拍攝出其影像。

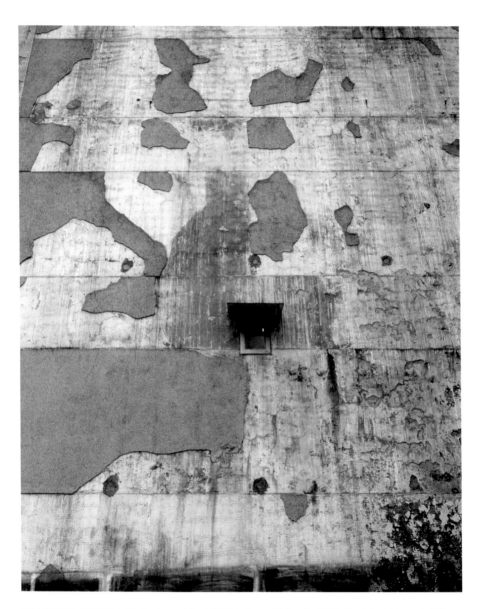

攝影要描述不被確定和不被看見的事。當攝影做為像語言的一種敘述工具時，就要發展出比文字更有不一樣的功能。

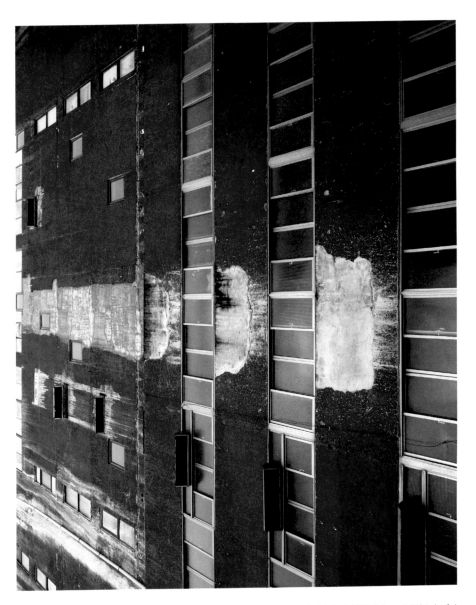

在病體上，拍攝到許多真實面貌的假象。假象是一種病徵，欺瞞一般人的眼睛，攝影卻能將之顯影。

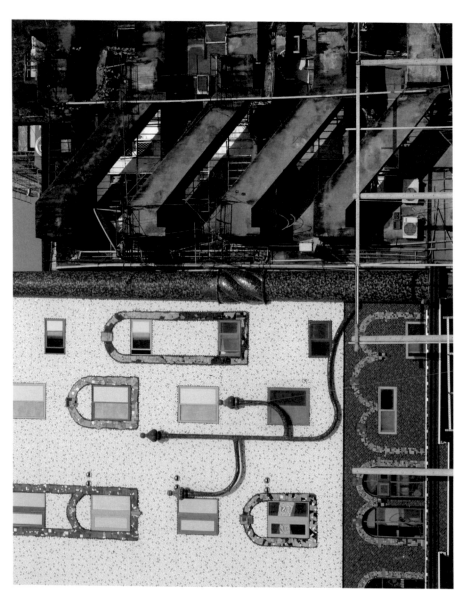

空間邏輯的混亂，讓攝影的思考更具理性。攝影者要勇於面對混亂，不須因權而避開，最重要的影像都以理性取得。

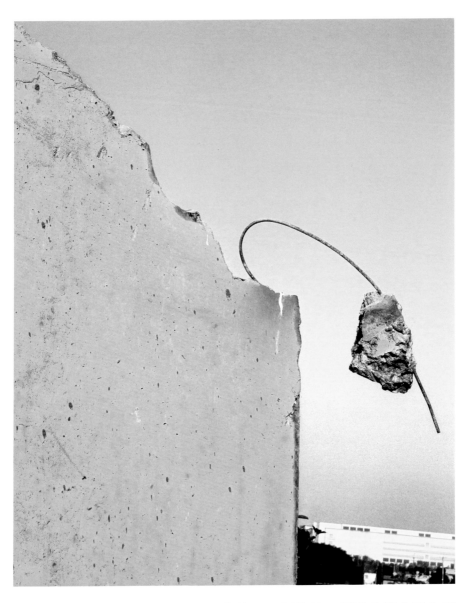

任何物件在毀滅之前，物件都在定義另一個物件；攝影的使命是在尋找毀滅之前最後的物件，作為見證。

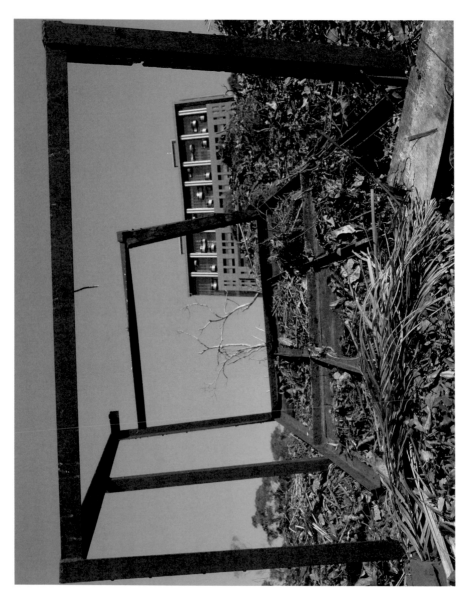

每一幅影像都在自己的框架內死亡。那麼，它能活著，是在他者的眼裡，被他者賦予的新意召喚。

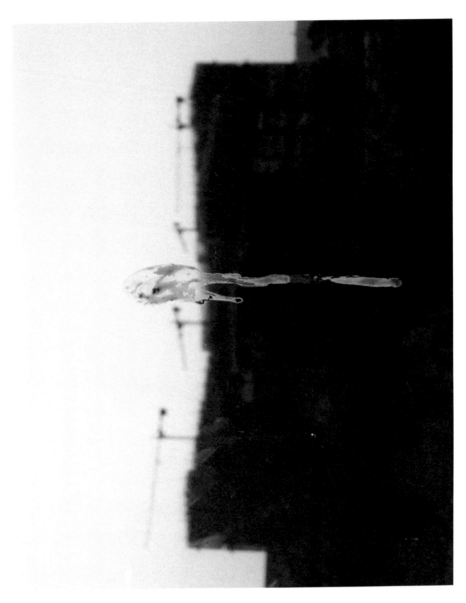

攝影是一種夢，夢見時間把黑夜送往黎明。夢裡最後必須有光，給攝影者出口，帶來新的視野和希望。

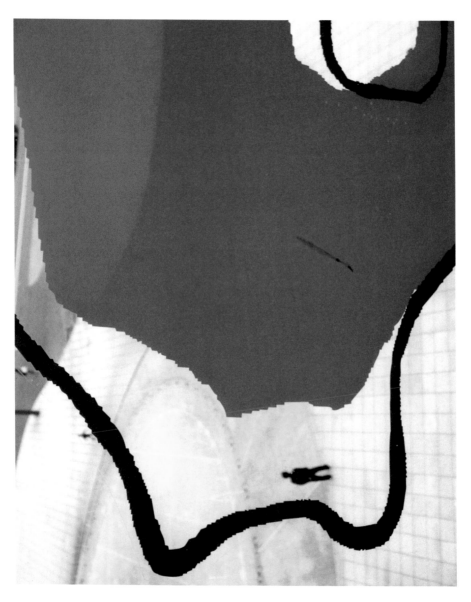

攝影可以離地而飛天，是以神觀看人間的角度。當攝影功能達到了這樣層級，更須有神的憐憫眼神。

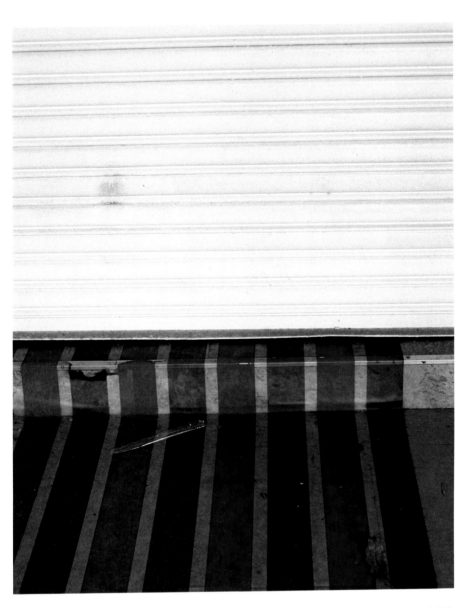

攝影是一種發聲，尤其在低階的生活裡。任何一張照片，都是一個聲音，要讓人們聽見。

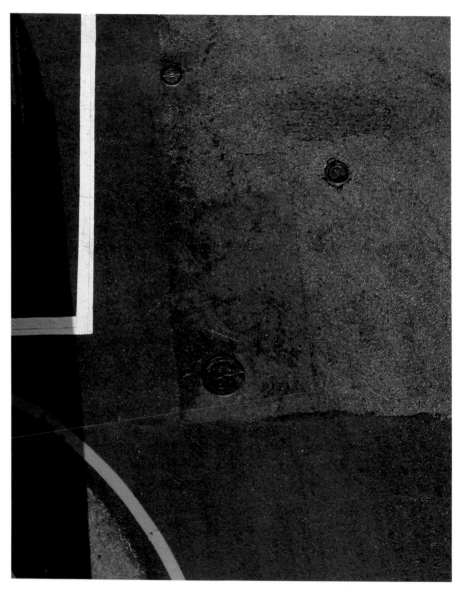

攝影和不動的背景之間，有許多匆匆而行的生物。我們不易發覺這些
介入影像中的生物，除了以顯微鏡觀察。

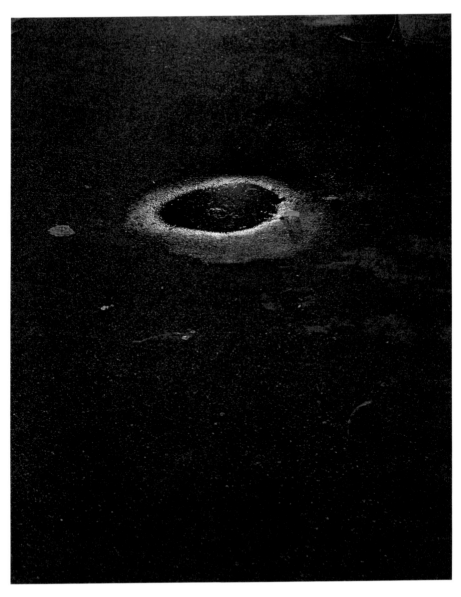

沒有陰影的光，是一種虛假的光，不知它的來源和方向，無法立體呈現任何事物。攝影可以接受它，指引它。

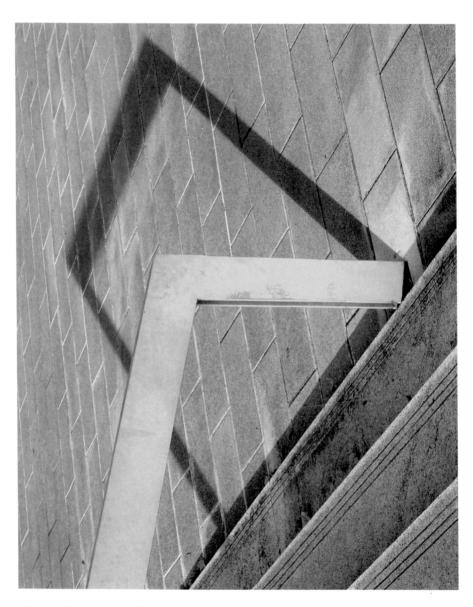

攝影是從局部開始描繪那些一直隱藏的真相，愈多的照片，使現實的整體輪廓愈加清晰。

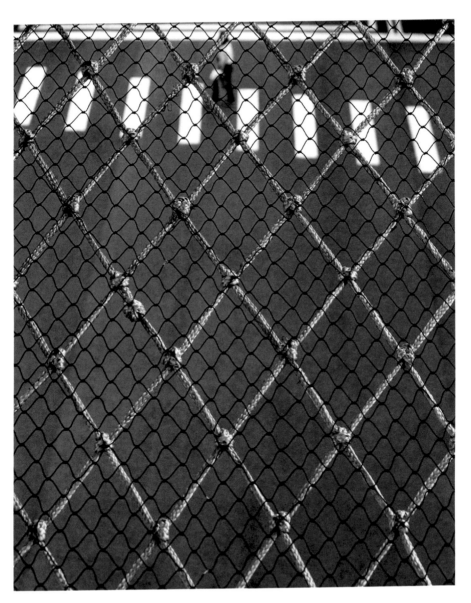

攝影無論是被阻隔或距離多遠，也能進行追蹤。攝影者想拍攝的對象，會永遠成為一種訊號，停在鏡頭那端。

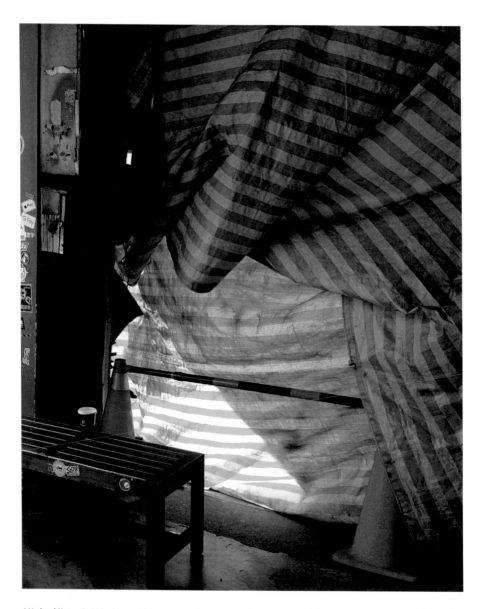

搭起構思攝影的地方，是在現實的角落，不被注目，也不受干擾。攝影者站在中央，其攝影反而失去了核心。

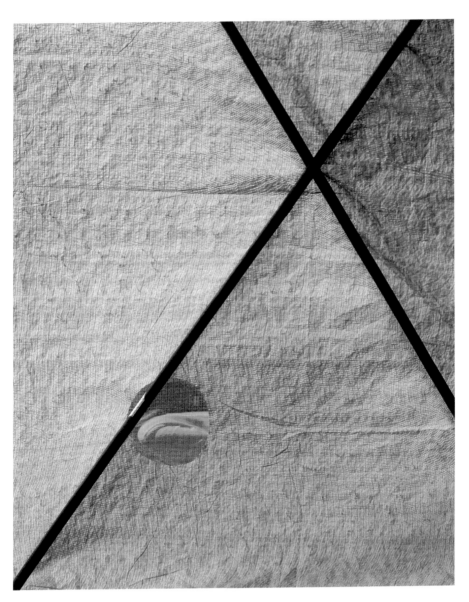

攝影要會給自己設限，然後才在限制中突破。攝影者要懂得製造困難，而不是從來都在容易之中拍攝。

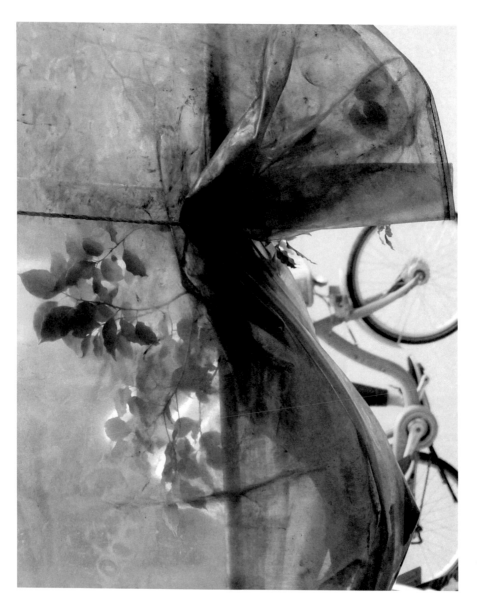

現實可以佈置成夢境,致使攝影有時候看起來不像真的現實。然而,人為的夢境,也是一種現實啊!

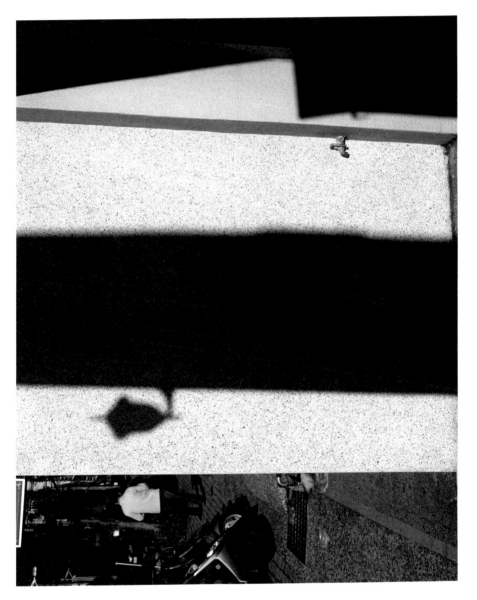

攝影不是要把眾物拍進一個畫面，而是要拍出關係。物與物之間，就像人與人之間，有斷與連的現象。

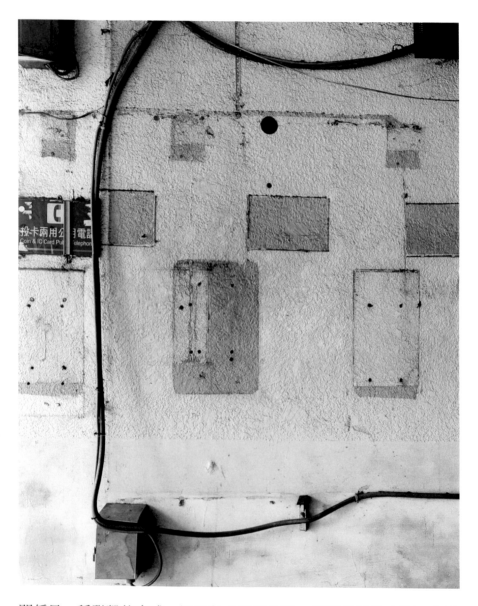

關係是一種聯繫的方式，攝影為之尋找線路。線路繞過的空間，和繞過的時間，都會在一張照片裡透露。

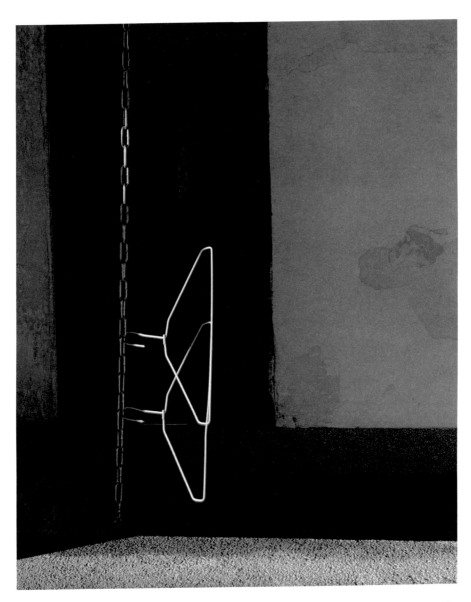

攝影作為一種不安的靈魂，需要安定的物質相伴。但物質一直是在變動中，攝影使它成為時間的容顏而安定下來。

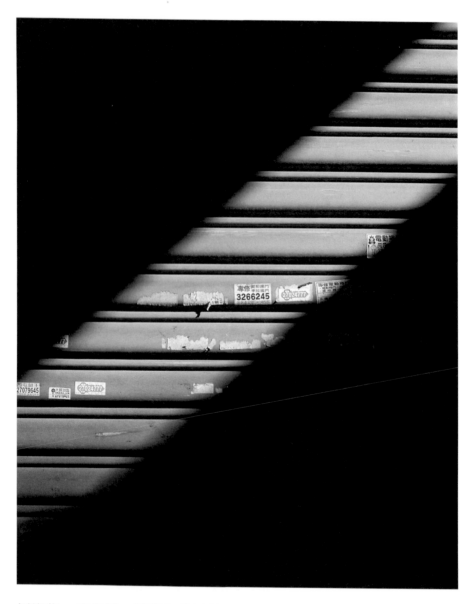

攝影像一束光線，讓現實世界站在我們面前。攝影讓一道牆立體，讓一朵花看見自己的姿態，讓黑暗成為光的世界。

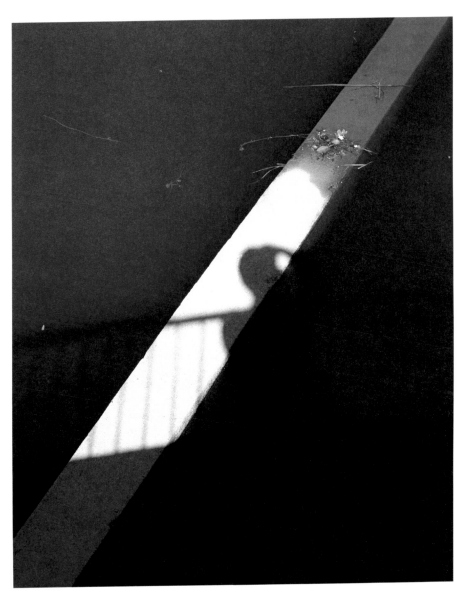

光線於攝影中，有像水一樣滲透的重要性。光，慢慢游，慢慢滲，慢慢改變現實的面貌，它是時間的助手。

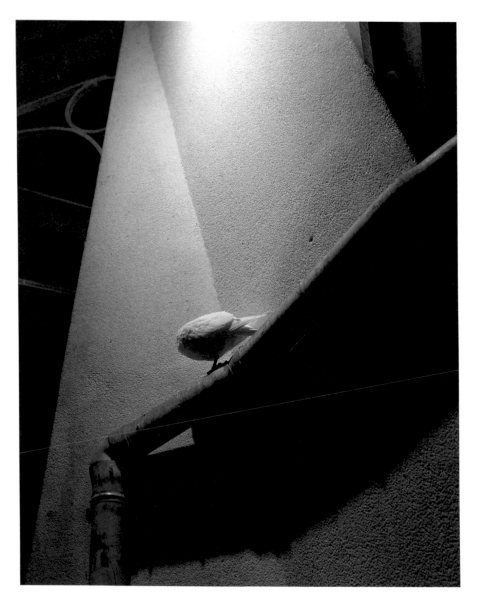

夜有無限的可能，所以攝影者永遠是一個守夜者。像一隻貓頭鷹，像
一盞路燈，等待於夜中難得出現的畫面。

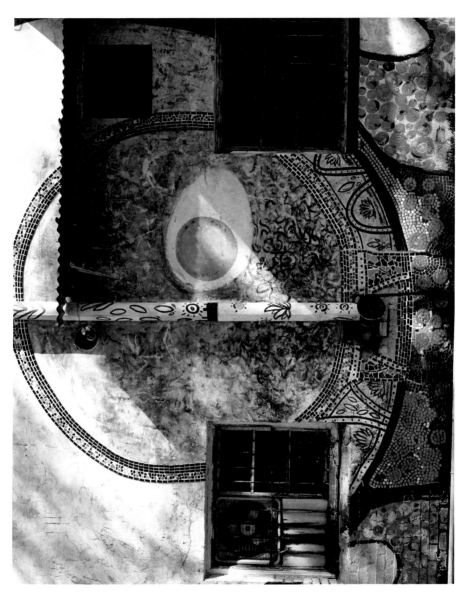

攝影可以從熟悉的真實回到異化和陌生化，拍攝一種非現實的境界。因為非現實，我們看到了攝影者的詩意技巧。

下卷
街頭攝影筆記詩38首

1

等候一個路人從鏡頭裡走過去
我拍下了自己的模樣

2

我把高樓之間的天空拍下來
天空狹隘得像一條陰影

3

在路邊郵筒前，站了三分鐘
卻忘了投遞的e-mail信箱

4

街道兩旁的廣告招牌都成了視覺的障礙
我找不到要走出去的路

5

車流與人流撞擊的瞬間
我在高速快門裡看見了靜止的
碎　　裂
　　　　物

攝影迷境

6

道路邊的停車格停了一隻流浪犬
開單員仍然給牠開了一張居住繳費單

7

我天天站立在街頭等候著一個未來的你
七天之後，我就變成了人形立牌

8

街道上那截短短的菸蒂，聽說是
某某詩人丟棄的截句

9

老街道本有老味，但是那些
牆上的彩繪濃妝豔抹，我便拍不出味道了

10

夜間的暗處太多
走在街道上隨時都有可能被拉進暗處裡

11

街頭有許多可以進出的門口
有人把用正面走進去，讓背面走出來

12

在街上裸奔的一條影子
被一顆落日吸走了

13

街頭一步一招牌
喋血街頭
倒斃街頭

14

二手書店，門一開
所有的書全部面對街頭

15

在街頭遇見了詩人的影子
卻留不住他的肖像

16

為了一輛載黑羊的車和一輛載白羊的車
窄巷裡一群人和警察爭議著讓誰先過馬路

17

我在街頭，尋找翅膀
只要把相機舉高，影像就飛起來

18

反轉我以後，我的街頭是天空，是雲
我像一架飛機，飛過你下巴的領土

19

人生可以穿越，就穿越
不能穿越的馬路，兔子說：別跳！

20

在意怎麼走，卻走不出一片風景
叉路、指示號誌和選舉看板都一樣亂了

21

有一天，我發現街道上有植物的影子
曾經有森林，變成一大群奔馳的鳥獸

22

走在路上，沒有牽著的手
隨時都會被陰影的手拉走

23

街頭的時空，由兩旁的房屋構成
我找不到一個可以讓我住進的時空

24

一隻蛺蝶在街頭飛舞，想必是
昨夜動亂的人潮，不忍散去的意念

25

街頭立了一尊銅像
行人駐足、車子慢行、雲棲息，鳥居住

後來給銅像加蓋了一個鳥籠

26

賣小雞的專賣店，也有雞的家庭
母雞去生蛋，由老公雞守著店門

27

我可能沒有離開街頭，而是化成月色
這麼晚了，還在等著你

我可能成為一地的霜了

28

夜深了，我還在街頭等著秋天的你
因為今夜，月亮如魚

29

臨街房屋都鎖著門
我拍攝到
暗夜行走的動物留下叩門的暗記

30

雙腳踏出門，迎面就是街頭
返身入門，街頭在背後說：出來生活吧

31

我把街頭推向一個很遠的深空中

成為我一生幻滅而
不能抵達的地方

32

在街頭經過我身體的
是一群群行走的人影

面目不清楚，是我看不清楚

33

陰天的街道，那個巷口的綠色郵筒
在我的鏡頭中更綠了

我拍下它變成雨水前的色澤

34

月亮掉落在地上
流浪街頭的人
一起圍著賞月
以後不再仰望夜空流眼淚了

35

在街頭拍攝，兩個地上的購物袋
竟是螢幕框裡兩個人丟到現實來的

而我身體的一小部分
卻被吸入虛構的螢幕框裡

36

在街頭，路邊停放的意象
你拿來寫詩了沒？
「沒有。沒有車」
「有。有影子」

37

一個個散落在街頭而臉面模糊的人
影子傾斜，交錯，用眼神對談

他們在徵友

38

我輕叩著紅色鐵門。我輕叩著
在門內的你，你鎖著體內生鏽的鐵

堅持一生的腐蝕之美

▍後記

要探索攝影，必須迷失其中。

學習攝影，不是由別人給你一條路，然後你走上，看著終點，一路走到底。那樣太順利了，太沒有挑戰，太不像是一種藝術的創作過程。

迷失了，才會努力去找出路。

攝影者找出路，要有他者的眼光，更要有自我的心靈，來拍攝一個我們熟悉的環境，這樣，才會拍到新意，由平常之境，找出境之異處，拍攝到不平常的影像。

尋找境之異處，往往讓人益加關注邊陲和細微，進而體認到攝影不可缺少心靈，了解視界大小不在於眼，是在於心。

攝影的意義是什麼？是紀錄、是留念、是觀看⋯⋯等等嗎？這都是表面的，就像是一般文字功能，只是表面的意義傳達。而我想要的攝影意義，不僅僅止於表面，也要有內裡未顯露的意義。那種在內裡蠢動的，我覺得就是詩意。

我迷失在攝影中，是因為遇到了艱難的詩意而拍攝不出來。但唯有迷失其中，繼續探索，用散文敘說自己的攝影經驗，去找自己想要的出路，才能豁然理解攝影的真諦。

詩人藝術家張國治教授為這本書寫序，在我陷入迷途的攝影上，以攝影史上名家的攝影觀導引我思考方向，對我啟迪不少，至為感謝。

<div align="right">2021/11/11</div>

攝影迷境

藝術設計類　PG2680　SHOW藝術38

攝影迷境

作　　者 / 蘇紹連
責任編輯 / 孟人玉
圖文排版 / 陳彥妏
封面影像 / 蘇紹連
封面設計 / 蔡瑋筠

發 行 人 / 宋政坤
法律顧問 / 毛國樑　律師
出版發行 / 秀威資訊科技股份有限公司
　　　　　114台北市內湖區瑞光路76巷65號1樓
　　　　　電話：+886-2-2796-3638　傳真：+886-2-2796-1377
　　　　　http://www.showwe.com.tw
劃撥帳號 / 19563868　戶名：秀威資訊科技股份有限公司
　　　　　讀者服務信箱：service@showwe.com.tw
展售門市 / 國家書店（松江門市）
　　　　　104台北市中山區松江路209號1樓
　　　　　電話：+886-2-2518-0207　傳真：+886-2-2518-0778
網路訂購 / 秀威網路書店：https://store.showwe.tw
　　　　　國家網路書店：https://www.govbooks.com.tw

2022年4月　BOD一版
定價：400元
版權所有　翻印必究
本書如有缺頁、破損或裝訂錯誤，請寄回更換

讀者回函卡

國家圖書館出版品預行編目

攝影迷境 = Trances in photograph/蘇紹連著.--
一版. -- 臺北市：秀威資訊科技股份有限公司,
2022.04
　　面；公分. -- (藝術設計類；PG2680)(SHOW
藝術；38)
　BOD版
　ISBN 978-626-7088-37-1(平裝)

　1.攝影集

958.33　　　　　　　　　　　111000693